中等职业教育精品教材

艺术欣赏

主　编　沈奇民　江会平
副主编　卓　成　夏梦瑶
参　编　沈莎莎　龚丽娜　吴红芬
　　　　吴更强　寿斌杰　徐　嬿
　　　　泮丽娜　曹　艳　谈施婧
　　　　蒋筱筱　姚　佳

北京理工大学出版社
BEIJING INSTITUTE OF TECHNOLOGY PRESS

版权专有　侵权必究

图书在版编目（CIP）数据

艺术欣赏 / 沈奇民, 江会平主编. -- 北京 : 北京理工大学出版社，2023.8重印

ISBN 978-7-5682-9993-0

Ⅰ.①艺… Ⅱ.①沈… ②江… Ⅲ.①艺术－鉴赏－中等专业学校－教材 Ⅳ.①J05

中国版本图书馆CIP数据核字（2021）第134068号

出版发行 / 北京理工大学出版社有限责任公司
社　　址 / 北京市海淀区中关村南大街5号
邮　　编 / 100081
电　　话 /（010）68914775（总编室）
　　　　　（010）82562903（教材售后服务热线）
　　　　　（010）68944723（其他图书服务热线）
网　　址 / http://www.bitpress.com.cn
经　　销 / 全国各地新华书店
印　　刷 / 定州市新华印刷有限公司
开　　本 / 889毫米×1194毫米　1/16
印　　张 / 11.5　　　　　　　　　　　　　　　责任编辑 / 曾繁荣
字　　数 / 223千字　　　　　　　　　　　　　　文案编辑 / 代义国
版　　次 / 2023年8月第1版第2次印刷　　　　　　责任校对 / 周瑞红
定　　价 / 40.00元　　　　　　　　　　　　　　责任印制 / 边心超

图书出现印装质量问题，请拨打售后服务热线，本社负责调换

前言

教材是学校教育推进立德树人的关键一环,是落实国家意志和社会主义核心价值观的重要形式,是解决"培养什么人、怎样培养人、为谁培养人"这一根本问题的主要载体。本书以党的二十大精神为引领,以社会主义核心价值观为导向,坚持知识传授与价值引领相结合,落实立德树人根本任务,充分发挥美术教学的铸魂育人功能,创新教学的方式方法,利用丰富的案例加强理想信念教育,为培养德智体美劳全面发展的社会主义建设者和接班人奠定坚实基础。

本书的定位是中职生的艺术欣赏通识课教材。内容分为两个部分,第一部分为基础模块,第二部分为拓展模块。基础模块侧重传统艺术赏析,主要分为传统绘画与书法、民间传承(版画、年画、彩灯、剪纸、刺绣)、中华瑰宝(敦煌艺术)、园林意境(园林建筑)四块内容,本模块彰显了中国博大精深的传统文化艺术,帮助学生拓宽对中国传统文化艺术认知和视野,充分展示中国传统艺术作品的家国情怀、民族传承和文化内涵,提升学生核心价值观和文化自信。拓展模块侧重现代艺术赏析,主要分为巧夺天工(服装艺术、平面艺术、室内艺术、工业艺术)、艺术人生(影视魅力)两块内容。课程内容尽量兼顾传统和现代发展的纵向演变与横向参照,选择各个门类、古今比较有代表性的作者与作品,使学生在各个艺术类型的相互比较中感知艺术的总体规律以及不同艺术间各不相同的形象塑造、情感表达,在美的氛围中,培养、拓展美感,提高艺术欣赏能力。

主编沈奇民和江会平负责本书整体设计思路,组织编委成员进行分工编辑,对本书的内容进行修改和统稿等工作。副主编卓成和夏梦瑶负责本书样张编辑和组织

协调工作。沈莎莎负责"中国画艺术欣赏"和"室内设计艺术欣赏"章节的编写，龚丽娜负责"版画艺术欣赏"和"年画艺术欣赏"章节的编写，卓成负责"敦煌莫高窟艺术欣赏"章节的编写，吴红芬负责"中国书法艺术欣赏"章节的编写，吴更强负责"平面设计艺术欣赏"章节的编写，寿斌杰负责"中国彩灯艺术欣赏"章节的编写，徐嬿负责"剪纸艺术欣赏"章节的编写，泮丽娜负责"工业设计艺术欣赏"章节的编写，曹艳、夏梦瑶、谈施婧负责"影视作品欣赏"章节的编写，蒋筱筱负责"服装设计艺术欣赏"章节的编写，姚佳负责"园林与建筑艺术欣赏"和"刺绣艺术欣赏"章节的编写。

 本书各位编写人员均为长期在一线教学的骨干教师，这为本书的编撰提供了非常宝贵的经验。同时，本书在编写过程中，得到了中国美术学院艺术设计职业技术学院院长吴继新教授的指导，同时也参考了有关资料和著作，在此谨向吴继新教授和相关作者表示衷心的感谢！

<div style="text-align:right">编　者</div>

Contents
目录

基础模块

第一章　中国画艺术欣赏　　3
　第一节　传统中国画的独特魅力　　4
　第二节　活色生香的中国画　　8

第二章　中国书法艺术欣赏　　12
　第一节　篆隶欣赏　　13
　第二节　真草行的欣赏　　19

第三章　版画艺术欣赏　　25
　第一节　版画总概述　　26
　第二节　中外版画作品欣赏　　29

第四章　年画艺术欣赏　　35
　第一节　包罗万象的中国年画　　36
　第二节　独树一帜的中国民间木版年画　　40

第五章　中国彩灯艺术欣赏　　45
　第一节　彩灯概述　　46
　第二节　中国彩灯艺术赏析　　47

第六章　剪纸艺术欣赏　　54
　第一节　剪纸总概述　　55
　第二节　剪纸作品欣赏　　58

第七章　刺绣艺术欣赏　　64
　第一节　刺绣总概述　　65
　第二节　中外刺绣作品欣赏　　72

第八章　敦煌莫高窟艺术欣赏　77
第一节　莫高窟古建筑艺术　78
第二节　莫高窟彩塑艺术　81
第三节　莫高窟壁画艺术　84

第九章　园林与建筑艺术欣赏　89
第一节　园林总概述　90
第二节　园林赏析　96

拓展模块

第十章　服装设计艺术欣赏　105
第一节　服装设计概述　106
第二节　服装设计艺术欣赏　109

第十一章　平面设计艺术欣赏　117
第一节　平面设计总概述　118
第二节　平面设计的图形艺术　123
第三节　平面设计的色彩艺术　126
第四节　平面设计的文字艺术　130

第十二章　室内设计艺术欣赏　135
第一节　室内设计发展史　136
第二节　中国室内设计九大风格　140

第十三章　工业设计艺术欣赏　144
第一节　家居产品设计欣赏　145
第二节　交通工具产品设计欣赏　147
第三节　通信工具、交互设计欣赏　149
第四节　休闲产品医疗与保健产品设计欣赏　150

第十四章　影视作品欣赏　152
第一节　乌托邦的美好愿景　153
第二节　震撼人心的视听盛宴　158
第三节　人类共同改变自己的命运　164
第四节　舌尖上的人文情怀　168
第五节　电影质感的电视剧　174

基 础 模 块

中国画艺术欣赏　第一章

　　中国画以"画中有诗，诗中有画"的独特风格，闻名于世。诗意是中国画意境创造的最高境界，也是中国画的灵魂所在。一幅优秀的国画作品，往往集诗书画印于一身，使人在欣赏画的过程中，充分享受艺术美。

第一节 传统中国画的独特魅力

一、中国绘画的艺术特征

中国画是具有悠久历史和优良传统的中华民族传统绘画，凝聚着中华民族的智慧、心理、性格、气质等，以其鲜明的特色和风格在世界画苑中独具一格。传统绘画形式是用毛笔蘸水、墨、彩作画于绢或纸上，这种画种被称为"中国画"，简称"国画"（图1-1、图1-2）。

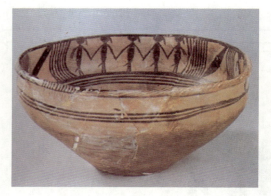

图1-1 《舞蹈彩陶盆》

图1-2 《人物龙凤帛图》

二、形式多样的中国画画种

中国画"画分三科"：人物、山水、花鸟。其概括了宇宙和人生的三个方面：人物画所表现的是人类社会中人与人的关系；山水画所表现的是人与自然的关系，将人与自然融为一体；花鸟画则表现大自然的各种生命，与人和谐相处。

（一）人物画

人物画，内容以描绘人物为主。因绘画侧重不同，又可分为人物肖像画和人物故事、风俗画。据记载，人物画在春秋时期已经达到高峰。

《韩熙载夜宴图》（图1-3）是五代十国时期南唐画家顾闳中的绘画作

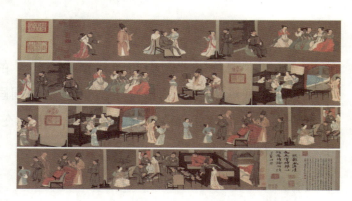

图1-3 五代 顾闳中《韩熙载夜宴图》

品，现存宋摹本，绢本设色，现藏于北京故宫博物院。《韩熙载夜宴图》描绘了官员韩熙载家设夜宴载歌行乐的场面，是一次完整的韩府夜宴过程，有琵琶演奏、观舞、宴间休息、清吹、欢送宾客五段场景。整幅作品线条遒劲流畅，工整精细，构图富有想象力。人物造型准确精微，线条工细流畅，色彩绚丽清雅。不同物象的笔墨运用又富有变化，仕女的素妆艳服与男宾的青黑色衣衫形成鲜明对照。

（二）山水画

山水画，是以描绘山川自然景色为主题的绘画。在魏晋南北朝时期，山水画逐渐发展；至隋唐已有不少独立的山水画创作；于五代、北宋日趋成熟，从此成为中国画中的一大画科。其主要有青绿、金碧、浅绛、水墨等形式（图1-4）。

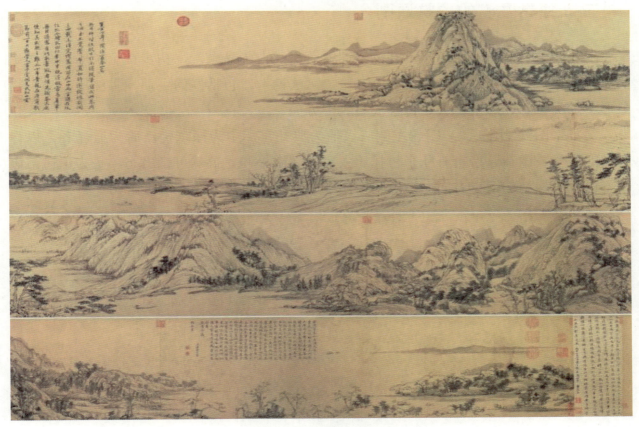

图1-4　元　黄公望《富春山居图》

（三）花鸟画

花鸟画，是以花卉、竹石、鸟兽、虫鱼等为画面主体。最早的花鸟画是在陶器上绘制简单的鱼鸟图案。据唐代张彦远《历代名画记》中的记载，东晋和南朝时，花鸟画已经逐步形成独立的画科，并且出现了一些专门的花鸟画家（图1-5、图1-6）。

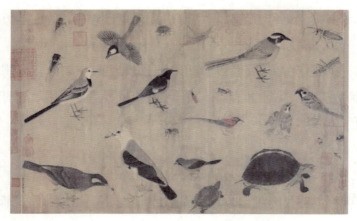

图 1-5　五代　黄筌《写生珍禽图》　　　　　　图 1-6　五代　徐熙《飞禽山水图》

三、独具匠心的欣赏原则

南北朝著名人物画家和美术理论家谢赫著作《古画品录》，初步奠定了中国画理论的完整体系，提出了品画的艺术标准——"六法论"，包括气韵生动、骨法用笔、应物象形、随类赋彩、经营位置、传移模写六个方面。

《步辇图》（图1-7）图卷左侧三人前为典礼官，中为禄东赞，后为通译者。以禄东赞的诚挚、谦恭、持重有礼来衬托唐太宗的端肃平和、蔼然可亲之态，是为正衬。该图不设背景，结构上自右向左，由紧密而渐趋疏朗，重点突出，节奏鲜明。

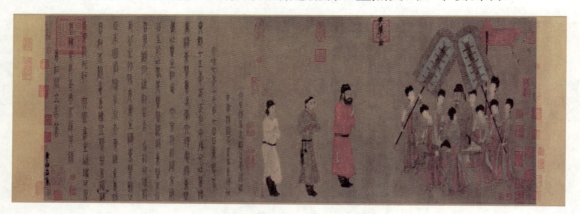

图 1-7　唐代　阎立本《步辇图》

《清明上河图》（图1-8）为中国十大传世名画之一，为北宋风俗画作品，该画卷是北宋画家张择端存世的仅见的一幅精品，现存于北京故宫博物院。作品以长卷形式，采用散点透视的构图法。这幅画描绘的是北宋汴京市井生活清明时节的繁荣景象，是汴京当年繁荣的见证，也是北宋城市经济情况的写照，栩栩如生地描绘了北宋都城汴京的日常社会生活与习俗风情。通过这幅画，人们可以了解北宋的城市面貌和当时各阶层人民的生活。

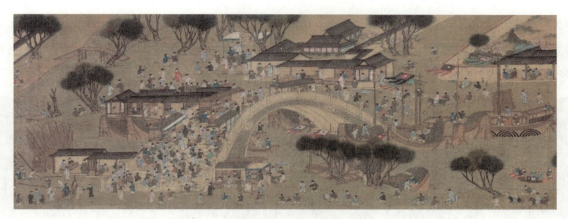

图 1-8　北宋　张择端《清明上河图》

四、风格迥异的中国画

中国画很讲究整体气势，先体会其"神韵"或者"神似"，然后看它的笔墨趣味、构图、笔力、着色等，最后才看它的造型，即像不像或"形似"。由此可见，神韵美是一种高级的审美享受，也是中国画追求的目标。

《簪花仕女图》（图1-9）取材于宫廷妇女的生活，装饰华丽奢艳的嫔妃们在庭园中闲步。人物体态丰腴，动作从容悠缓，表情安详平和，嫔妃们的身份及生活特点表现得很充分。环境只是借两只鹤和小狗暗示出来，未加以直接描写。这幅画的主要成功之处是形象及动态的刻划。这些仕女画中最通行的主题就是古代贵族妇女们狭窄贫乏生活中的寂寞、闲散和无聊。画作描绘了她们华丽的外表，也通过她们的神态揭示了她们的感情生活，在一定程度上反映了封建社会对于妇女的束缚。

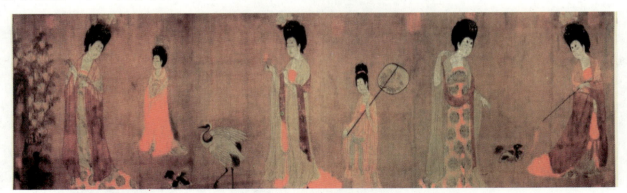

图 1-9　唐　周昉　《簪花仕女图》

《洛神赋图》（图1-10）是东晋顾恺之的画作，原《洛神赋图》卷为设色绢本。它是由多个故事情节组成的类似连环画而又融会贯通的长卷，现已失佚。现主要传世的是宋代的四件摹本，分别收藏在北京故宫博物院（二件）、辽宁省博物馆和美国弗利尔美术馆。故宫博物院的两件人物形象基本相似，只不过景物有一繁一简之分。全卷分为三

个部分，曲折细致而又层次分明地描绘了曹植与洛神真挚纯洁的爱情故事。人物安排疏密得宜，在不同的时空中自然地交替、重叠、交换，而在山川景物描绘上，无不展现出一种空间美。

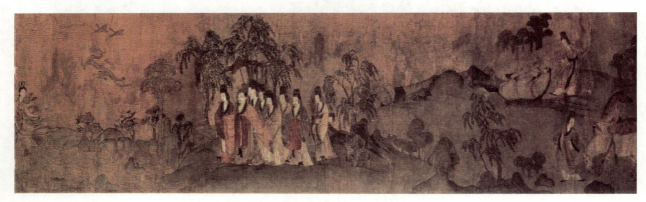

图1-10　东晋　顾恺之《洛神赋图》

第二节　活色生香的中国画

中国画有着完整的审美体系并具有独特的审美内涵，它的艺术特征除了有视觉艺术，还蕴藏着丰富的文化品格。它的笔墨纸砚、诗书画印体现出中国人的人文情怀。

一、多姿多彩的字画形式

中国字画的形式多样，有横、直、方、圆和扁形，也有大小长短之别，如壁画、中堂、条幅、卷轴、扇册、页面等（图1-11～图1-13）。

图1-11　扇面画

图1-12　圆形画

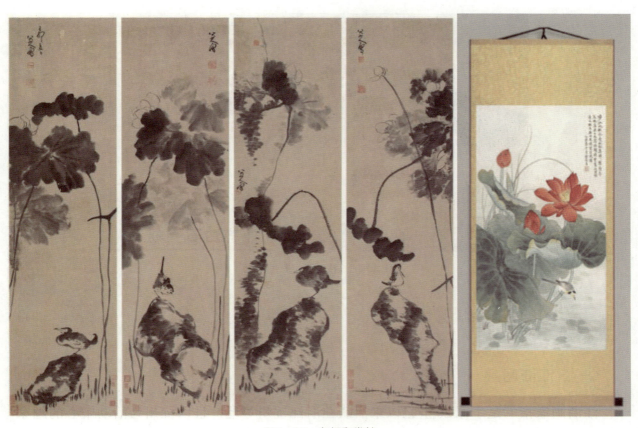

图 1-13　条幅和卷轴

二、诗书画印相映成辉

黄宾虹的《中国画史馨香录》中记载："书画同源，能以书法通于画法，为古往所来独创者，则有陆探微。"（图 1-14、图 1-15）

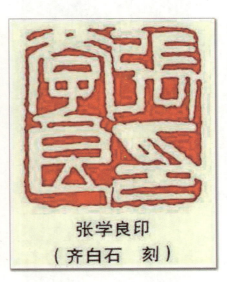

图 1-14　张学良印　齐白石刻

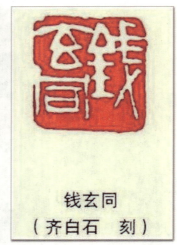

图 1-15　钱玄同　齐白石刻

三、醉墨淋漓的现代画家

（一）江浙画家

江浙画家指的是中国 20 世纪以来活跃在浙江杭州等地，且以杭州为活动中心的画家。

（二）北方画家

北方画家指的是以吴昌硕为核心的海上及江南画家群体（图 1-16～图 1-20）。

图 1-16　任颐　《蕉阴纳凉图》

图 1-17　张大千　《荷塘野趣》

图 1-18　潘天寿　《雁荡山花》

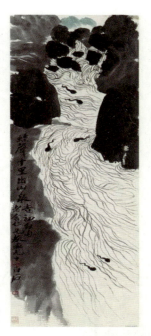
图 1-19 齐白石 《蛙声十里出山泉》

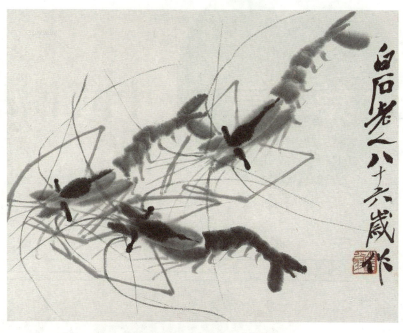
图 1-20 齐白石 《墨虾》

（三）岭南画家

岭南画家指的是广东籍画家组成的一个画派。创始人为高剑父、高奇峰、陈树人，简称"二高一陈"（图 1-21～图 1-23）。

图 1-21 陈树人 《岭南春色》

图 1-22 高剑父 《南国诗人》

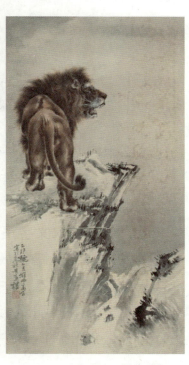
图 1-23 高奇峰 《雄狮》

第二章　中国书法艺术欣赏

　　中国书法是关于汉字书写的一门艺术。由于汉字以象形为基本成字方式，其本身蕴含着艺术的素质，汉字中特有的艺术素质，以及书写者每个人的不同特点，便形成了千姿百态、绝无雷同的书法艺术。而据现有资料看，最早的汉文字是"甲骨文字"，中国的书法史便从此开始。中国书法的发展主要有篆书、隶书、楷书、行书、草书等书体。楷书始于汉末定型于唐，是甲骨文、篆书、隶书发展的必然结果。而行书、草书（今草）都以楷书为本体。可以认为，楷书是上溯寻源的依据，也是下求其流的基础。而行书是介于楷书和草书之间的一种书体。因此，三者的关系密不可分。

第一节 篆隶欣赏

一、甲骨文

刻在龟甲、兽骨上的文字称为甲骨文（图2-1、图2-2）。它初次被发现于商代盘庚迁徙（前1320年）后的商代都城遗址，今河南安阳一带，称为"殷墟"，故也称甲骨文为"殷墟文字"。

图2-1 甲骨文拓片（一）

图2-2 甲骨文拓片（二）

甲骨文的内容主要是占卜吉凶的词句，因而又称其为"卜辞"。其中还有一些记事文字和动物刻辞，被认为是我国迄今为止最古老的文字。

从现有的甲骨文拓片来观察，其形体较为随意，笔画歪斜，瘦硬劲挺，曲直交叉的线条错落有致，字的结体以本身之繁简为准，因而大小不一。这些特点都和它用刀刻写有直

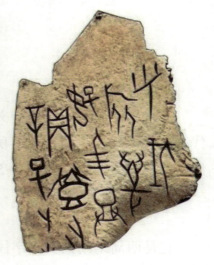

图2-3 甲骨文书法

接的关系，工具和方法在某种程度上决定了它的风格倾向，因其不灵活性倒显得纯朴可爱。

从甲骨文的造型体态上看，汉字的基本结构特征在这时已经初具雏形。而甲骨文所具有的美感是后来演变的文字所不具备的，其造型、体态与书写方法自成一格，故也可将其专列一项，称为"甲骨书法"。

据学者胡厚宣统计，从1899年甲骨文首次发现，共计出土甲骨154 600多片，其中中国内地收藏97 600多片，台湾地区收藏30 200多片，香港收藏89片，总计中国共收藏127 900多片，此外，日本、加拿大、英、美等国家共收藏26 700多片。

甲骨文是所有字体中最具形象性的。通过甲骨文，我们更能知道字的本源意义。例如下面有关生肖的甲骨文（图2-4）。

同学们，仔细观察以上的有关十二生肖的甲骨文字，是不是觉得很形象呢？一起来写一写、画一画吧！

图2-4　甲骨文十二属相

二、金文

古代称铜为金，而"金文"包括了全部铜器铭文，金文跨越的年代很长，自殷商时代起，经西周至东周直到春秋战国，此期间积累的宝贵铭文资料，也是我们研究大篆书法的主要对象和依据（图2-5～图2-7）。

（一）《天亡簋》铭文

它是西周早期铭文，字体大小不一，粗细有变，偶有出现象形字，时见突然改变方向的姿态，富有童真。

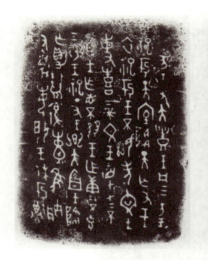 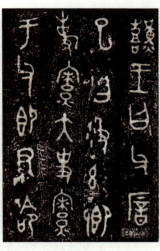

图 2-5　毛公鼎铭文　　　图 2-6　《天亡簋》铭文　　　图 2-7　《散氏盘》铭文

（二）《毛公鼎》铭文

金文中为世人所知最多的，大概就是该鼎的铭文了。它端庄遒劲的风采，在金文中堪称佳品。学习与欣赏金文，不研究《毛公鼎》，是不可能理解大篆艺术的形式特征的。

（三）《散氏盘》铭文

它是金文中罕见的特殊层次，既变化又统一，既单纯又丰富，遵循相互制约而又相互依靠的美的法则。在奔放不羁的狂放中，却注重线条的圆浑与奇倔，显示出超然的力度。从中可以看出艺术发展中的理性成分。

同学们，通过欣赏《天亡簋》《毛公鼎》和《散氏盘》的铭文，再结合甲骨文的特点，你能判断出它们出现时间的先后顺序吗？说说你的感受。

三、小篆

小篆是在秦始皇统一六国后（前 221 年），推行"书同文，车同轨"，统一度量衡的政策，由丞相李斯负责，在秦国原来使用的大篆籀文的基础上，进行简化，创制了统一文字的汉字书写形式。专制的严厉，必然形成刻板（图 2-8、图 2-9）。

图 2-8 会稽刻石

图 2-9 秦诏版

然而，值得提出的是表现在秦代的"诏版"权量上的书法艺术。其线条瘦硬果断，形体虽然极为方整，但大小的参差和中轴线的摇摆使它显得纵横自如，章法疏密有变，展现出了活泼逗人的意趣。有人称其为"小篆之宗"。

同学们，你能透过小篆感受到当时的政治背景吗？谈谈它给你带来的心理感受。

四、隶书

中国书体之演变，由篆而隶，由隶而章、楷、行、草。隶书可说是具有承前启后的作用。除篆之外，真、草、隶三体，基本形成期都在汉代。但最引人注目的就是隶书。它是汉代最成熟、最发达的书体。

（一）西汉简牍

西汉简牍最具影响的是《居延汉简》（图2-10、图2-11）和《武威汉简》（图2-12）。

《居延汉简》书风多样，绝非出自一人之手，少数简牍点画夸张，结体奇特，或许是书写者受边陲强悍风习影响所致。

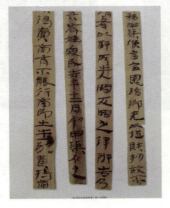 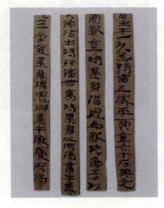 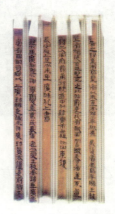

图2-10 《居延汉简》（一）　　图2-11 《居延汉简》（二）　　图2-12 《武威汉简》

《武威汉简》较《居延汉简》秀丽，行文也规整，字体大小差异无多、笔画粗细较均匀，捺脚肥厚，整体气势收敛重于开张。

（二）西汉帛书

西汉帛书比简牍来得温和和雅致，"书卷气"十足。唯一疏放夸张的是过于长的捺笔和长垂（图2-13）。

（三）西汉刻石

西汉隶书多见于简牍帛书，刻石传世很少，但独树一帜，既与其他汉隶风格迥异，又可看作从简牍向碑刻过渡的中转。

最著名的《莱子侯刻石》是截至目前所发现的刻石中文字最多的。它笔画犀利，字体势略带倾斜，无故作修饰，朴素大方（图2-14）。

（四）东汉碑刻

东汉，刻碑之风盛行，隶书走向成熟和全盛时期。

图2-13 西汉帛书《五十二病方》马王堆汉墓出土

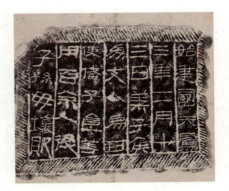

图2-14 《莱子侯刻石》

特点是笔法严谨，体势纷繁，加上刻工技术高超，使得东汉碑刻书法艺术光彩夺目，久传不衰。具有代表性的有《乙瑛碑》《曹全碑》《张迁碑》（图2-15～图2-17）。

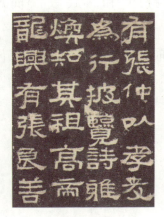
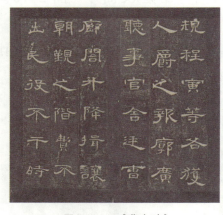
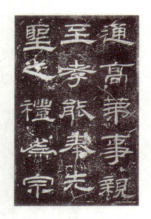

图2-15 《乙瑛碑》　　　　图2-16 《曹全碑》　　　　图2-17 《张迁碑》

《乙瑛碑》书体方圆并蓄，既有凝重之意，又不失俊逸高爽的情调，显示出苍俊和潇洒。

《曹全碑》结字匀整，用笔方圆兼备，而以圆笔为主，风姿翩翩，美妙多姿，是汉隶中秀美风格的代表。

《张迁碑》笔画斩截、干脆利落、顿挫分明、舒张得势，既内敛又外拓，同时朴拙茂美，可谓集众美之长。

同学们，你能识别图2-18中的字体是哪种书体吗？请你做一做、连一连。

　　　　隶书　　　　　　小篆　　　　　　金文　　　　　　甲骨文

图2-18 字体连线

第二节 真草行的欣赏

一、楷书

楷书，字体名，也叫正楷、真书、正书、小楷，由隶书逐渐演变而来，更趋简化，横平竖直。《辞海》书中解释说它"形体方正，笔画平直，可作楷模"。这种汉字字体端正，就是现代通行的汉字手写正体字。

（一）欧体

欧阳询是历史上第一位大楷书家，他的字体被称为"欧体"，与颜（真卿）体、柳（公权）体、赵（孟頫）体并驾齐驱。其特点是方圆兼施，以方为主，点画劲挺，笔力凝聚。既欹侧险峻，又严谨工整。欹侧中保持稳健，紧凑中不失疏朗（图2-19～图2-21）。

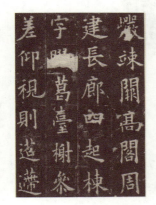
图2-19 《九成宫醴泉铭》
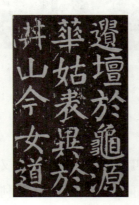
图2-20 《麻姑仙坛记》

图2-21 《化度寺碑》

（二）颜体

颜真卿是四位楷书大家中最富革新精神的一位。颜真卿的书体被称为"颜体"。其特点是楷书结构方正茂密，笔画横轻竖重，笔力雄强圆厚，气势庄严雄浑（图2-22～图2-25）。

图2-22 《多宝塔感应碑》

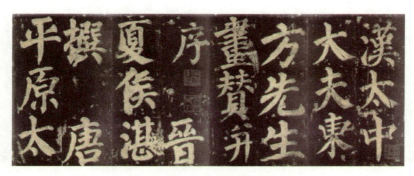

图 2-23　《东方朔画像碑》

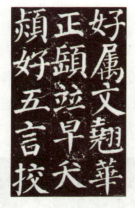

图 2-24　《颜勤礼碑》

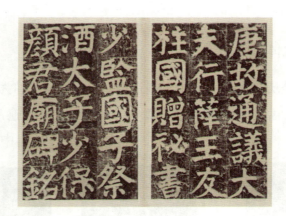

图 2-25　《颜氏家庙碑》

（三）柳体

柳体是指唐朝最后一位大书法家、楷书四大家之一的柳公权（778—865）的书法作品字体的总称。柳体取匀衡瘦硬，追魏碑斩钉截铁势，点画爽利挺秀，骨力遒劲，结体严紧。他的楷书"书贵瘦硬方通神"，较之颜体，则稍均匀瘦硬，故有"颜筋柳骨"之称（图 2-26、图 2-27）。

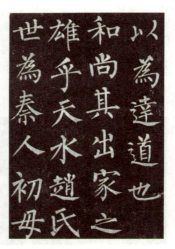

图 2-26　《金刚经刻石》　　　　图 2-27　《玄秘塔碑》

（四）赵体

赵孟頫是元代初期很有影响的书法家。赵孟頫的字体被称为"赵体"。其特点是字形趋扁方，笔画圆秀，间架则方正。赵体撇画、捺画，以及横比较舒展，字势横展（图 2-28、图 2-29）。

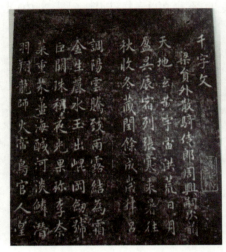

图 2-28　《千字文》　　　　　　　图 2-29　《胆巴碑》

同学们，你有没有练过楷书呢？如果练过，那你临摹的是哪位书法家的字帖呢？欧体、颜体、柳体和赵体，你最喜欢哪种字体？

二、行书

行书是一种书法的统称，分为行楷和行草两种。它是在楷书的基础上发展起来的，是介于楷书、草书之间的一种字体。它是为了弥补楷书的书写速度太慢和草书的难以辨认而产生的。行书的实用性和艺术性皆高；楷书是文字符号，实用性高且见功夫；相比

较而言，草书是艺术性高，但实用性显得相对不足。

（一）王羲之《兰亭序》

东晋书法家王羲之的《兰亭序》，前人以"龙跳天门，虎卧凤阙"形容其字雄强俊秀，赞誉为"天下第一行书"。全篇章法自然，结构精致，潇洒飘逸，一气呵成，它集中体现了王羲之所创造的书法新面貌，并代表他最高的行书造诣（图2-30）。

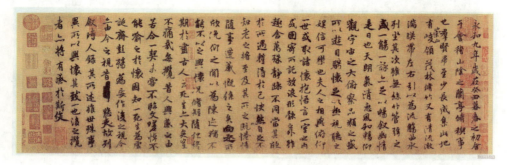

图 2-30 《兰亭序》

（二）颜真卿《祭侄稿》

唐代颜真卿所书《祭侄稿》，写得劲挺奔放，古人评之为"天下第二行书"。颜书用笔多藏锋逆入，正锋入笔，下笔厚重，宽博舒展，顿笔外拓（图2-31）。

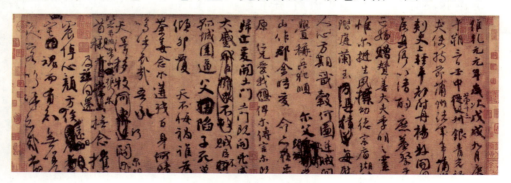

图 2-31 《祭侄稿》

（三）苏轼《黄州寒食帖》

苏轼的《黄州寒食帖》（图2-32）被称为"天下第三行书"。苏轼的书法与诗词相得益彰，满纸身世颠沛之悲，家国不宁之怆，字字含泪，令人感受深刻，此帖笔致自然沉着，笔画粗壮丰满，字体真行相间，从一字到一行，从一行到全篇，上下左右松紧欹侧，错落有致，浑然一体，字形忽大忽小，极其随意，各具姿态，用笔重者如蹲熊，轻者似掠燕（图2-32）。

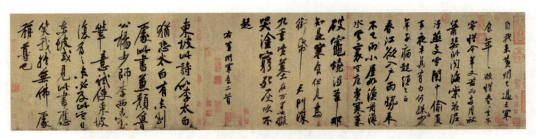

图 2-32 《黄州寒食帖》

同学们，行书的实用性和艺术性都很高，同一个字却有多种写法，快来试着写一写"舟"的几种不同的写法吧（图 2-33）！

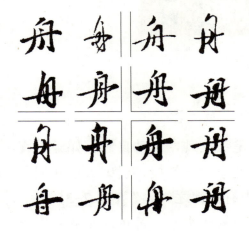

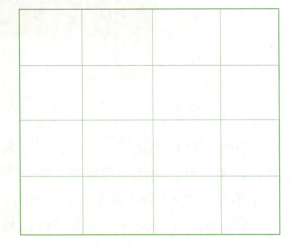

图 2-33 一字多写

三、草书

草书是汉字的一种字体，特点是结构简省、笔画连绵。其形成于汉代，是为了书写简便，在隶书基础上演变出来的。有章草、今草、狂草之分，而今草又分大草（也称狂草）和小草，在狂乱中尽显艺术之美。

（一）米芾

米芾对书法的分布、结构、用笔，有着独到的体会。"要求稳不俗、险不怪、老不枯、润不肥。"要求在变化中达到统一，把裹与藏、肥与瘦、疏与密、简与繁等对立因素融合起来，也就是"骨筋、皮肉、脂泽、风神俱全，犹如一佳士也"。在章法上，重视整体气韵，兼顾细节的完美，成竹在胸，书写过程中随遇而变，独出机巧（图 2-34）。

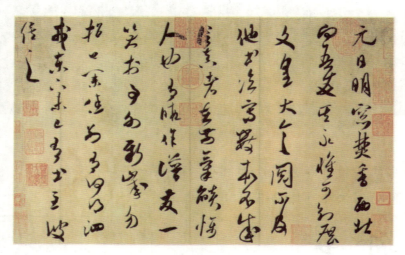

图 2-34 《元日帖》

（二）怀素

怀素是唐代书法家，以"狂草"名世。怀素草书，笔法瘦劲，飞动自然，如骤雨旋风，随手万变。书法率意颠逸，千变万化，法度具备。北京大学教授、引碑入草开创者李志敏评价说："怀素的草书奔逸中有清秀之神，狂放中有淳穆之气。"（图 2-35）

同学们，草书是一种艺术性极高的书体，正因为它的结构省略，对识别会有一定的困难，图 2-36 中的几个字中你能认识几个呢？快来试一试吧！

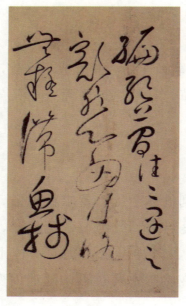

图 2-35 怀素草书　　　　　　　图 2-36 草书识字

第三章 版画艺术欣赏

 大家都知道,印刷术是我国四大发明之一,如果从其源头算起,迄今已经历了源头、古代、近代、当代四个历史时期。在印刷术的发明与发展过程中,艺术领域孕育出一种新的绘画艺术表现形式——版画。

 版画是绘画形式的一种。它利用刀具或化学药品等在版上刻出或蚀出画面,再复印于纸上。版画有木版、石版、铜版、锌版、麻胶版等品种,其独特的刀味与木味使它在中国文化艺术史上具有独立的艺术价值与地位。

第一节 版画总概述

一、版画的基本概念

版画通常是指经过特定技术手段，在特定的材质（木板、铜板、石板、胶版、丝、布、纸等）上经过绘、刻、漏、蚀等手段，能够印刷出两张以上相同作品的绘画形式。

二、版画的历史起源

中国版画的起源，有汉朝说、东晋说、六朝说以至隋朝说。举世闻名的"咸通"本《金刚般若波罗蜜经》卷首图是我国现存最早的版画，有款刻年月。根据题记，其作于公元868年。而四川成都唐墓出土的"至德"本版画，据估计比"咸通"本早约百年。另外，唐、五代时期的版画作品，在我国西北和吴越等地都有发现，这些作品大多古朴俊秀，奏刀有神。

三、版画的种类

根据制版方式，版画主要分为四种，也有说五种。四种是指凸版、凹版、平版和孔版，五种是在此之上加上综合版。而根据板材则可以分为木版画、铜版画、石版画、丝网版画等（图3-1～图3-4和表3-1）。

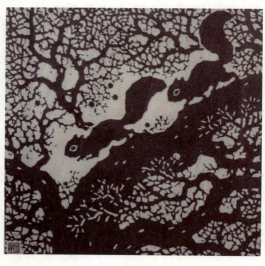

图3-1 木版画

图3-2 铜版画

图 3-3　石版画

图 3-4　丝网版画

表 3-1　各种版画特点

木版画	主要是用木刻刀在木板上刻出画面，再转印到纸上
丝网版画	利用感光或封网等原理在丝网上制作出画面，再将版面置于纸上，在版上进行刮压，将颜色从网孔中漏到纸上形成画面
铜版画	主要是在金属板，如铜板、锌板等材料上利用干刻、蚀等技法制作出画面，再转印到纸上
石版画	用油性笔或水墨在石板上作画，当画好之后再用一种酸性树胶对石板表面进行处理，利用油和水不兼容的原理形成石版印刷画，再转印到纸上

四、版画的艺术表现及常用工具

（一）版画的艺术表现

版画作为一种古老的画种，其独有的平、凹、凸、漏、印痕、印版等特点，使其有别于其他画种，常见的手法是巧妙利用"留黑"手法进行表现。

1．复制版画和创作版画

版画在历史上经历了由复制到创作两个阶段。无论是复制版画还是创作版画，作为一种艺术表现形式，在创作过程中，都利用最单纯、最概括、最明快、最强烈的手法，对刻画的形体做特殊处理，获得特有的艺术效果。

早期版画的画、刻、印者相互分工，刻者只照画稿刻版，称复制版画；后来画、刻、印则都由作者一人来完成，这种充分发挥作者自身的艺术创造性的版画称作为创作版画。

中国复制版画已有上千年历史，但自 1931 年起，从鲁迅倡导的新兴木刻开始，我

国创作的版画便取得了巨大发展（图3-5）。

图3-5　套色木刻　版画　黄新波《继续站起来——广州起义工作赤卫队》

2．复制版画和新兴版画

新兴版画和复制版画两者的区别不仅在制作技术上有很大差异，而且在作为艺术的功能与现实意义上有质的区别。

新兴版画从它诞生之日起，便和中华民族的解放事业紧密相关，与广大人民群众的命运血肉相连。它是中国革命文艺的一个重要组成部分，是20世纪30年代左翼美术的主力军。那时的作品毫不含糊地以艺术作为战斗的武器，在思想教育战线上发挥了巨大的作用。

木刻纪程（壹）可视为中国新兴版画运动的重要标志，鲁迅先生亲自编辑和参与装帧设计，于1934年10月，以铁木艺术社名义，自费出版。此书收录了黄新波、何白涛、陈烟桥、张望、刘岘、罗清桢、陈普之等青年版画作者的木刻版画24幅。

（二）版画常用工具及手法

版画常用工具及手法如图3-6所示。

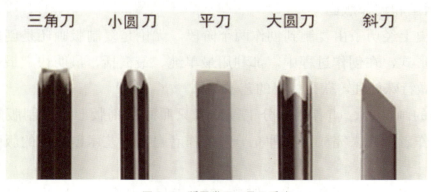

图3-6　版画常用工具及手法

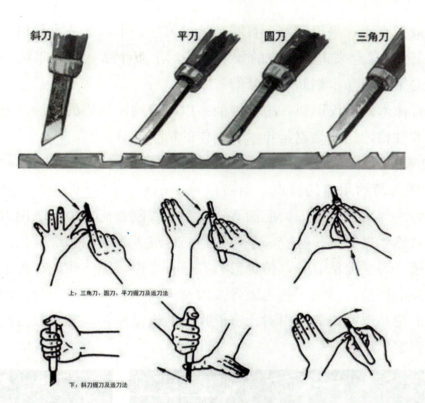

图 3-6　版画常用工具及手法（续）

（三）版画的艺术特点

（1）尽可能利用对象的本色，显出木味。

（2）巧妙利用"留黑"手法，对刻画的形体做特殊处理，以获得版画特有的艺术效果。

（3）发挥刻版水印的特性，让大块阳刻产生强烈的艺术效果。

（4）通过巧妙构图，以丰满密集和萧疏简淡等不同风格来衬托、表现主题。

第二节　中外版画作品欣赏

一、中国版画欣赏

（一）赵延年版画

赵延年，浙江美术学院教授。浙江湖州人，著名版画家。其作品以人物为中心，以

黑白为正宗，放刀直干、平刀铲刻，具有独特的刀味、木味的艺术风格。其作品有《负木者》《鲁迅先生》《起来饥寒交迫的奴隶》等，出版作品《赵延年版画选》，连环画代表作有《阿Q正传》（木刻）、《梦幻》。

赵延年的肖像木刻不仅形似，更重神似；以极简约而提炼的刀法，充分地表达出人物崇高的精神和性格，这便是赵延年木刻创作的精华部分。

1961年的《鲁迅像》（图3-7）与1978年的《鲁迅先生》（图3-8）这两幅木刻都体现了高度概括与简约用刀的特点。前者偏重于阳刻，作者创造了一种平刀铲刻的刀法，纯用平口刀一气呵成，运刀大胆而有气度，刻线刚劲而有力，既用刀体现形与线的变化，也用刀自然生发、随机应变。平口刀铲切形成了丰富的边缘变化，也增强了刀木独特的审美意蕴。刀法简洁有力，仿佛刀刀有金石之声，铿锵作响，鲁迅面部那严厉、冷峻、微带轻蔑的神情，活现了鲁迅硬骨头的精神。后者偏重于阴刻，即受光面形成的形体特征，画面更是以明快的黑白对比造成强烈的视觉反差，寥寥数刀便勾勒了鲁迅先生和蔼可亲的容貌。

图3-7 鲁迅像 1961年

图3-8 鲁迅先生 1978年

（二）赵宗藻版画

赵宗藻，江苏江阴人，著名版画家。其作品在20世纪80年代，摈弃传统视觉效果，呈现出朦胧空灵的心象意境，突出木刻艺术的含蓄美和抽象美，其代表作《仙蓬莱》《黄山松》在1984年挪威第七届国际版画双年展上获奖，并被美国和芬兰大使馆收藏。出版作品《赵宗藻作品选集》，其他作品有《四季春》（图3-9）、《乡干集会》、《婺江边上》、《乐满山乡》、《新疆行》、《山村前后》、《园林》、《黄山组画》等（图3-10）。

图 3-9 《四季春》套色木刻 1960 年

图 3-10 《黄山组画之二 仙蓬莱》 水印木刻 1982 年

《四季春》是赵宗藻最耗费心神的一幅套色木刻。那是 1958 年，赵宗藻在嘉兴平湖采风，被养蚕妇女不分昼夜辛苦培育蚕宝宝的生活所感动，回来后，又受到一篇名为《一年养了 12 次蚕》的报道启发，于是，"四季如春"的灵感在脑中闪现。尽管有了灵感，但要将"春夏秋冬"放在同一幅画上来呈现，并不是一件容易的事。赵宗藻说："在这幅作品里，我学过的设计帮上了大忙，怎么排版、怎么着色都很讲究。"他用细致的刀工刻画了妇女劳作时养蚕、采桑时的景象，带有田园牧歌的意味。

作为水印木刻版画家，赵宗藻 20 世纪 60 年代和 80 年代的作品体现出不同的追求与境界。20 世纪 80 年代初创作的《仙蓬莱》《黄山云》等，出人意料地摒弃了线条造型的视觉效果，而以木版材料独有的天然纹理与拓印出现的水色润痕，结构了朦胧而又空灵的心象意境。在作品中，赵宗藻对云霭、苍山、松柏等自然景象进行了颇为抽象的形体整合，对远近、虚实、静动等效果进行了较为主观的强调对比。他对木板材料的天然肌理与客观物象的自然特征，以及画家的心象幻觉间进行了穿透性的艺术融化。他通过巧妙的拓印，使黄山云松、仙境蓬莱等客观物象在人们的视觉感受中，体现出一种特有的朦胧与空灵。以纹理和水痕虚构的自然空间，悄然外化着艺术家对含蓄与抽象美的独特感受。

（三）俞启慧版画

俞启慧，浙江省镇海市人，著名版画家，独创"木版彩拓"技法。1961 年因创作《战友——鲁迅与瞿秋白》而崭露头角，1996 年荣获"鲁迅版画奖"（图 3-11）。作为新中国培

图 3-11 《战友——鲁迅与瞿秋白》 黑白木刻
36.5 cm×36.5 cm 1961 年

养的第一代版画家，俞启慧遵循鲁迅精神，不断汲取中国传统木刻年画和汉代石刻养分，借鉴日本、欧洲版画优秀技艺，在人物形象塑造、黑白布局和木刻刀法上，形成了自己的艺术流派。

《战友——鲁迅与瞿秋白》这幅创作于20世纪60年代初的黑白木刻版画，是俞启慧先生大学本科毕业不久便创作出的最成功的代表作品。画面简洁纯净的黑白艺术语言，高度概括人物的造型与光线层次，剔除中间过渡灰调，木刻刀法圆润平整不露锋芒，显示出他黑白艺术语言修养和缜密的思维，其木刻版画创作语言对后来许多木刻版画家产生了较大影响。我国版画界前辈力群先生曾两次撰文，评价此作是以"木刻的独特艺术手段成功地为主题思想服务的一个范例""是难得的木刻佳作"。

（四）李以泰版画

李以泰，上海人，著名版画家，其作品作品淳厚质朴，简洁明快，富有诗意，并以鲜明的中国特色和个人风格著称。他擅长重大历史题材和反映新时代生活的创作。其作品先后24次入选全国美展和全国版画展，获国家级、省级奖21次。其中《彭德怀在朝鲜战场》于1987年获全国美展最高奖。1999年获"鲁迅版画奖"。

其中，黑白木刻《鲁迅》等6幅作品被中国美术馆收藏，水印木刻作品《嘉陵江畔》等5幅作品被大英博物馆收藏。出版专著《黑白艺术学》《构图中心技巧释秘》《艺舟行——李以泰作品集》等。

《白蛇传》系列，今收藏于大英博物馆，此作品取材于民间故事，也汲取了敦煌壁画的特点，从构图、色彩到造型，借鉴了民间年画及民间雕塑的元素、泥人的造型、年画的色彩，另外也参考了农民画的画法（图3-12～图3-15）。水印版画在颜色方面自然渐进融进，自然契合，水印浓墨重彩。此类艺术表现形式和我国水墨画存在不谋而合的妙处。

图3-12　《相遇·白蛇传之一》水印木刻

图3-13　《盗仙草·白蛇传之二》水印木刻

图 3-14 《水漫金山·白蛇传之三》水印木刻　　　图 3-15 《镇蛇·白蛇传之四》水印木刻

二、国外版画欣赏

（一）凯绥·珂勒惠支版画

凯绥·珂勒惠支（1867—1945）是德国 20 世纪最重要且最具影响力的艺术家之一。她的作品深刻地表现了她对人与社会、人与人之间关系的理解，渗透着浓郁的人文情怀。

珂勒惠支的作品题材丰富广泛，对生与死、悲与喜、战争与和平，尤其是对母爱及生命中那些闪烁爱的光芒的瞬间之刻画，可谓主题鲜明而又入木三分（图 3-16～图 3-19）。

图 3-16　珂勒惠支版画作品（一）　　　图 3-17　珂勒惠支版画作品（二）

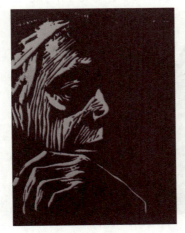
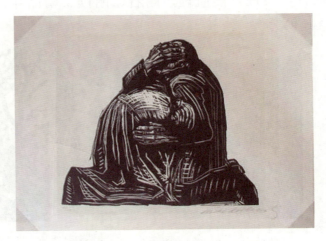

图 3-18　珂勒惠支版画作品（三）　　　图 3-19　珂勒惠支版画作品（四）

（二）麦绥莱勒版画

麦绥莱勒（1889—1972），比利时版画家。作品以木刻连环画和组画为主，还有许多出色的抒情性作品。他大部分时间在巴黎从事艺术活动，曾参加罗曼·罗兰等人的反战团体，为进步刊物作插图，揭露战争灾难和民生惨状，同时这也使其成为他一生作品的主导方向。

麦绥莱勒在艺术上追求简洁、单纯、粗犷和富于变化的艺术效果。和德国的珂勒惠支和梅斐尔德一样，是鲁迅推展新兴木刻运动时引进的最被推崇的版画家之一。1933年，他的作品连环木刻《一个人的受难》（图3-20）、《光明追求》、《我的忏悔》、《没有字的故事》首次在中国出版。

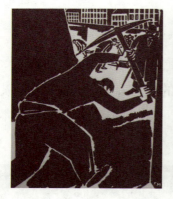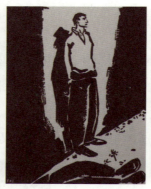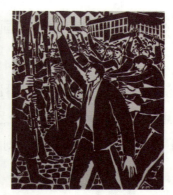

图3-20　麦绥莱勒连环木刻《一个人的受难》

（三）斋藤清版画

斋藤清，日本版画大师，他的版画作品有一种恬静、古朴、典雅的美，有的作品又很具有装饰效果的美。他笔下的景物经过悉心的艺术修削，高度提炼，变得极其单纯简洁，以一种无瑕的明朗呈现出艺术的美，以强烈的现代感给予人们美的享受。他的版画着重表现自然肌理，耐看、耐读、耐品味，以多变的形式表现不同的艺术轨迹（图3-21）。

图3-21　斋藤清版画作品《故乡镰仓的记忆》

年画艺术欣赏　第四章

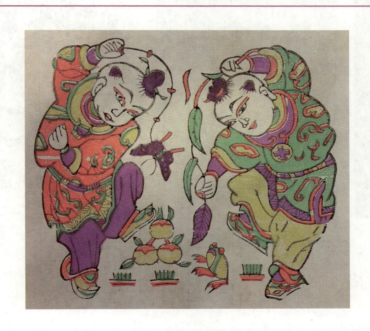

　　年画是中国特有的一种绘画体裁。在中国民间，年画就是年的象征，不贴年画就不算过年。如今，年画已不仅是节日的装饰品，它所具有的文化价值和艺术价值，还使它成为反映中国民间社会生活的百科全书。

　　年画起源于人类远古时期的自然崇拜观念和神灵信仰观念，大多与驱凶避邪、祈福迎祥的主题有关。年画的题材包罗万象、种类繁多。今天就让我们一起学习这独具特色的民间美术艺术。

第一节　包罗万象的中国年画

一、什么是年画

年画是中国老百姓最喜爱的造型艺术之一，是由传统绘画所派生出的一种民间艺术。从明代起，随着木刻版画的发展，年画正式成为一种艺术形式。

年画包括扑灰年画（图4-1）、滩头年画（图4-2）、木版年画（图4-3）。

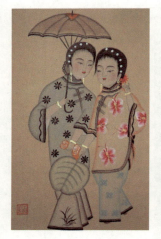
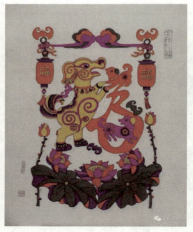
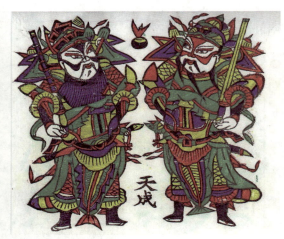

图4-1　扑灰年画　　　　图4-2　滩头年画　　　　图4-3　木版年画

二、年画的题材

（一）神仙与吉祥物（年画的基本题材）

神仙与吉祥物是年画的基本题材。神仙是早期年画的主要表现内容，它在年画中占有很大的比重。吉祥物包括狮、虎、鹿、鹤、凤凰等瑞兽祥禽，莲花、牡丹等花卉，摇钱树、聚宝盆等虚构品，通过隐喻、象征或谐音等手法表示吉利祥瑞的意义，表达辟邪禳灾、迎福纳祥的主题（图4-4）。

（二）娃娃美人

这种题材在民间年画中占有很大的比例，表达了人们早生贵子、夫妻和美的良好愿望（图4-5）。

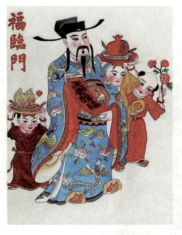

图 4-4　神仙与吉祥物　　　　　　　　图 4-5　娃娃美人

（三）故事传说

这一部分大多取材于历史事件、民间故事、神话传说、笔记小说以及戏曲等。其中戏曲题材比重最大。这类年画常见的有《三国演义》《西游记》《水浒传》《红楼梦》《牛郎织女》等。人们往往通过这类题材增长知识，接受传统的道德教育（图 4-6、图 4-7）。

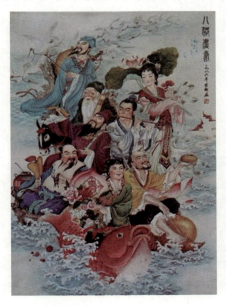
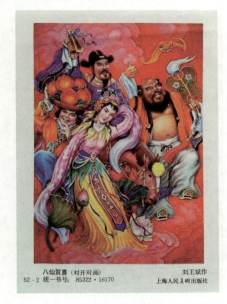

图 4-6　八仙过海　　　　　　　　图 4-7　八仙贺喜

三、年画的种类

（一）门神类

新年贴在门上的年画叫门画。它是年画的最早形式。"门神"是门画中最早也是最

主要的一个类别（图4-8）。

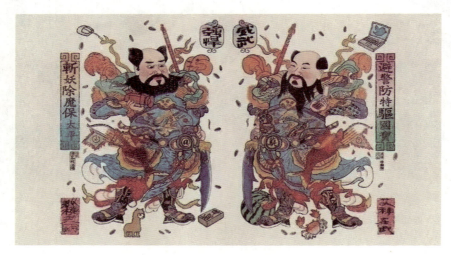

图4-8　门神

（二）吉庆类

这类年画直接表达了百姓对于美好生活的向往，常见的有《天官赐福》《连年有余》《富贵满堂》《加官进禄》等（图4-9、图4-10）。吉庆类年画最受百姓喜爱。

图4-9　《加官进禄》

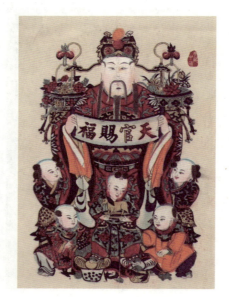

图4-10　《天官赐福》

（三）风情类

风情类的年画多充满浓郁的生活气息。以表现民间生活的年画，是民间艺术家对现实生活的写照。晚清以后还出现了时事、风俗和幽默年画，如《老鼠嫁女》《猴抢草帽》等也可归为此类（图4-11、图4-12）。

图 4-11 《老鼠嫁女》　　　　　图 4-12 《猴抢草帽》

（四）戏曲类

戏曲类年画兴起于晚清。举凡著名的戏曲故事，都会在年画中有所反映，其形式类似于连环画、组画或者文学插图。如《群英会》《盗仙草》《杨家将》《西厢记》《宝莲灯》等（图 4-13）。

（五）符像类

符像类年画是以神像和符为表现形式的一种旨在驱邪纳祥的年画。这类年画具有较强的宗教内涵，后又被附加了为民众驱邪祈福的意义。与门画中的神像不同的是，符像类年画的神像有相应的龛位，有的要接受香火祭拜，有的作为纸马而须焚烧。符被认为具有辟邪镇宅的功能，一般以文字和图案组成，如"同安宝符""太极八卦符"等。这类年画随着迷信思想的破除而成了历史的遗迹（图 4-14）。

图 4-13　戏曲类年画　　　　　图 4-14　符像类年画

（六）杂画类

杂画类年画包括灯画（元宵节用来糊灯笼的纸）、窗画（过年时糊窗户用的纸）、拂尘纸（过年时糊挂碗柜、碗架的纸）、桌围画（过年时贴在八仙桌侧面的纸）、糊墙纸（过年时裱糊墙壁的纸）、布画（年节期间吊挂在街上的年画，俗称"吊挂"）、花鸟字（用花鸟图形组成的汉字图案，是介于书法和绘画之间的一种民间年画）以及月份牌年画（1914年出现于上海的一种商业广告，后成为年画，因多使用炭笔擦绘，又称为擦炭画）等。

第二节　独树一帜的中国民间木版年画

一、木版年画的发展历史

木版年画是中国历史悠久的传统民俗文化艺术形式，有着1 000多年的历史。年画中门神的历史最为悠久，早在汉代就已经出现了"守门将军"的"门神"雏形（图4-15）。

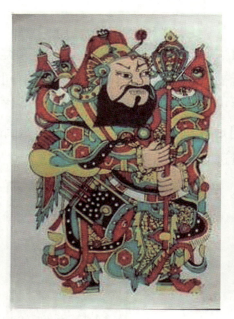

图4-15　木版年画

到了唐代，佛经版画的发展和雕版技术的成熟、市民文化的发展都大大促进了木版年画的繁荣。

北宋时期出现了专门售卖年画的"画市"，当时称为"画纸儿"。宋金时期现存最早的木版画——《四美图》，就是精美绝伦的木版年画（图4-16）。

图 4-16　四美图及其局部

道光年间，在李光庭著的《乡言解颐》一书中，正式提出了"年画"一词，从此，所谓"年画"，就是指拥有了固定含义，即指木版彩色套印的、一年一换的年俗装饰品。经过近千年的发展，到了清代中晚期，民间年画达到了鼎盛阶段。

二、木版年画的题材内容

中国民间木版年画与其他年画的题材内容没有区别，它和其他年画的内容一样包罗万象，有歌颂明君贤臣的，有鞭挞昏君、奸臣小人的，有宣扬因果报应的，有贤母教子、孝子事亲，英雄救难、报仇雪恨的，有历史故事、文学名作、民俗风情、戏曲时事、仕农工商、三教九流各色人物等。归结起来，可以分为如下几类：

（1）喜画，新婚人家贴用的喜庆画，如"麒麟送子""龙凤呈祥""子孙万代"等（图 4-17、图 4-18）。

图 4-17　麒麟送子　　　　　　　　　　图 4-18　龙凤呈祥

（2）祝福庆寿画，庆祝开业和福寿吉日的年画。如"利市仙官""百寿图"等（图4-19）。

（3）行业祖师像，各个行业祭奠创业祖师或收徒传艺等仪式上贴用的纸祃（神像）类画，如"药王孙思邈""吴道子"等。

（4）扇面画，夏季年画淡季时补充性的木版印画制品（图4-20）。

图4-19　百寿图

图4-20　扇面画

三、年画的艺术风格

年画的风格因地域的不同而呈现出多种多样的面貌。目前，主要艺术风格有宫廷趣味和市民趣味的杨柳青年画；粗犷朴实、充满乡土气息的山东潍坊和河北武强年画；造型生动活泼、色彩对比强烈，充满生活气息的梁平年画；有以细腻工整的桃花坞年画；古朴稚拙的河南朱仙镇年画，它是中国历史最为悠久的年画；大写意风韵的色彩浓艳的四川绵竹年画；浓郁的地域色彩的福建漳州年画和广东佛山年画，它们多以红黑色打底，神佛类画丰富多样。这些年画丰富了中国年画的地域特色和风格特征，使之呈现出多姿多彩的艺术风貌（图4-21～图4-27）。

图4-21　杨柳青年画

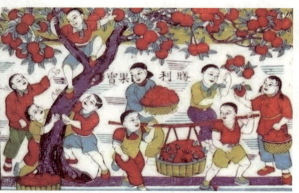

图4-22　山东潍坊年画

图 4-23 河北武强年画

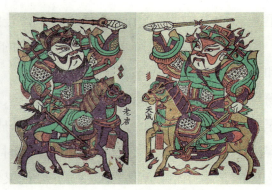
图 4-24 河南朱仙镇年画

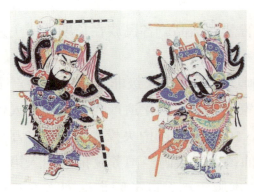
图 4-25 四川绵竹年画

图 4-26 福建漳州年画

图 4-27 广东佛山年画

 无论哪种艺术风格，它的形成都有着环境和社会因素。比如影响最大的杨柳青年画就是一例。杨柳青年画兴盛于明清时期，清代末年达到鼎盛阶段。由于临近北京，多销入北京供大户人家贴用，故杨柳青年画制作精细、色彩柔和。

 时传"北宗画传杨柳青"就是指杨柳青年画继承了北宋以来的宫廷画院技法，尤其

是工笔重彩的人物画。当时的大画店"戴连增"和"齐健隆"两家经常邀请著名画师出画稿，以提高年画的创作水平。制作精美的"绿地流云门神"就是其中的珍品。此外，仕女和娃娃题材的吉利年画更是一绝。

杨柳青年画至今保持着以手绘方法画人物手和脸的工艺，称为"开手脸"。它的影响远至新疆和国外，"家家都会点染，户户皆善丹青""杨柳青年画一年鼓一张"，这是形容当年杨柳青年画景象的话，可见当时年画在当地的繁荣景象。中国的祖先正是沐浴在这样的艺术生活的情境中走过了一代又一代的。

四、年画的保护传承

非物质文化遗产是民族文化的精华、民族智慧的结晶。各民族在长期的历史发展进程中创造了丰富多彩的非物质文化遗产。

截至 2019 年 10 月，全国有 18 个木版年画项目入选国家级非物质文化遗产项目名录，认定了 19 个木版年画保护单位和 20 位国家级非物质文化遗产代表性传承人，并对其中 12 名传承人开展了系统的非遗记录工作。10 多年来，中央投入 4 000 多万元用于木版年画的保护传承。2006 年 5 月 20 日，朱仙镇木版年画经国务院批准列入第一批国家级非物质文化遗产名录。2008 年 6 月 7 日，木版年画经国务院批准列入第二批国家级非物质文化遗产名录。2019 年 11 月，木版年画入选国家级非物质文化遗产代表性项目保护单位名单。

随着现代化进程的加速，我国丰富的非物质文化遗产正遭受着猛烈的冲击。我们应该努力探索出一条保护和传承这种鲜活的文化道路，承担起保护非物质文化遗产历史使命与责任。

中国彩灯艺术欣赏

第五章

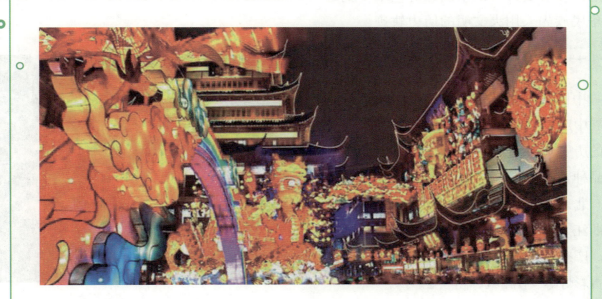

 彩灯，在民间又叫花灯，是一种古老的传统手工艺品。每当传统节日、婚寿吉庆之时，便张灯结彩，以烘托喜庆气氛，它与流传民间的元宵节赏灯习俗密切相连。

第一节　彩灯概述

一、彩灯的起源

彩灯的产生是从人类运用火、发明灯、制造灯具等发展而来的。燧人氏发明了钻木取火，人类燃起了火堆，点燃了火把，这火堆、火把就是原始灯的起源。据研究考证，中国的彩灯自西汉开始，经历了2 000多年的漫长历史，彩灯所承载着的形、色、质、彩，成就了中国彩灯绚丽灿烂的发展史，一部中国彩灯艺术史就是中华民族先人用火文明的历史轨迹。

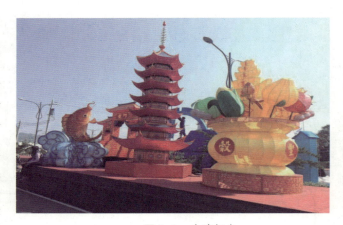

图 5-1　台湾灯会

二、彩灯艺术的分类

中国版图幅员辽阔，各民族在历史的发展中产生了风格各异的彩灯艺术。经过漫长的历史厚积和文化的浸润，我国的彩灯艺术品种繁多且各具特色。久负盛名的彩灯代表有北京宫灯、南京秦淮灯、海宁硖石灯彩（浙江）、浙江仙居无骨花灯、福建泉州花灯、广东东莞千角灯、青海湟源排灯、四川自贡彩灯等（图5-1、图5-2）。

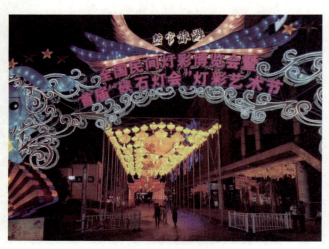

图 5-2　"硖石灯会"灯彩艺术节

三、彩灯艺术的价值

绚丽奇巧、古朴典雅的彩灯不仅烘托出节日的气氛，而且体现了人们热爱生活、祈盼吉祥的良好心愿。形式各异的彩灯呈现出善良友爱、礼尚往来的中华传统美德。彩灯艺术不仅是一种民间美术，更是一种民间文化现象，它的存在与发展和丰富的民俗节庆活动紧密相连，承载着吉祥和祝福，是各民族、各地区颇受人们喜爱的艺术形式。如今，中国彩灯早已超越灯的一般实用价值，成为中国民俗活动中既有广大艺术魅力，又

有高度文化价值和社会功效的工艺美术品类（图 5-3、图 5-4）。

图 5-3　赏灯活动

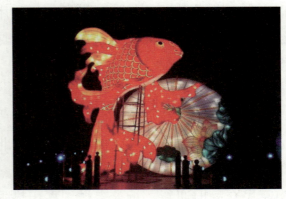

图 5-4　大型灯展

请你谈一谈彩灯与社会发展之间有着怎样的关系。

第二节　中国彩灯艺术赏析

2006 年公布首批国家级非物质文化遗产彩灯项目名录以来，全国有许多的彩灯项目入选，分别是北京灯彩、秦淮灯（江苏南京）、上海灯彩、浙江海宁硖石灯彩、浙江仙居无骨花灯、福建泉州花灯、广东东莞千角灯、苏州灯彩（江苏）、广东佛山彩灯、广东忠信花灯、广东潮州花灯、河南洛阳宫灯、河南汴京灯笼张、青海湟源排灯等，除此以外，各地还有许多各具特色的彩灯。

一、彩灯项目

（一）北京灯彩

早在明代，北京地区就出现了一批著名的手工业作坊，各种花灯，巧夺天工。清朝

末年，曾作为皇宫彩灯的宫廷灯彩艺术逐渐成为极具地方特色的民间艺术。北京灯彩尤以宫灯制作精美，选料细致、框架一般用红木、檀木、花梨木等贵重木料精制，加上彩绘玻璃丝纱绢的装饰，典雅华贵。红纱灯用金色云朵和流苏烘托，显得格外艳丽端庄（图5-5）。

（二）江苏秦淮灯（南京）

秦淮灯的历史最早可以追溯到魏晋南北朝时期，唐代时得到了迅速发展，明代时达到了鼎盛。南京是六朝古都、十朝都会，秦淮灯会作为一项重要的民俗活动，一直是历代南京民众辞旧迎新、祈求吉祥、喜庆热闹的社会文化空间。秦淮文化是古老的金陵文明的代表，同时产生的秦淮灯会则是传承秦淮优秀传统文化的重要载体（图5-6）。

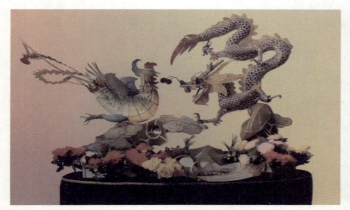

图5-5　北京灯彩　《龙凤呈祥》

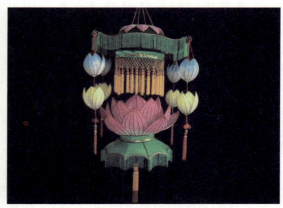

图5-6　江苏南京秦淮灯

（三）上海灯彩

上海近代灯彩继承了古代灯彩的优秀技艺，不仅灯彩的材质不断出新，有麻、沙、丝绸、玻璃等，品种也更为丰富，有撑棚灯、走马灯、宫灯、立体动物灯四大类。有"江南灯王"美誉的上海灯彩艺术大师何克明是立体动物灯灯彩的创始人，他从艺80余年，已成为上海本土灯彩艺术的代表，其影响远播海内外（图5-7）。

图5-7　上海灯彩　《瑞兽》　何克明作品

（四）海宁硖石灯彩（浙江）

硖石灯彩主要流传于浙江省海宁市。早在唐僖宗乾符年间（874—879），硖石灯彩即已誉满江南。硖石灯彩工艺独特，其制作主要以拗、扎、结、裱、刻、画、针、糊"八

字技法"见长，尤以针刺花纹精巧细美取胜，制作精巧，细腻秀丽，玲珑剔透，经千百年的锤炼，成为融声、光、电、建筑、书、篆、画等多种艺术于一体的传统手工艺品（图5-8）。

（五）仙居无骨花灯（浙江）

仙居针刺无骨花灯，当地民间称为"唐灯"。其工艺源自唐代，整个花灯不用一根骨架，只以大小不等、形状各异的纸张粘贴接合，再盖上全用绣花针刺出各种花纹图案的纸片，经13道精细工序制作而成。2006年被列入国务院第一批中国非物质文化遗产保护名录。仙居针刺无骨花灯自挖掘与公众亮相以来，先后多次获奖，曾荣获"中国民间艺术品博览会"金奖、"第四届国际艺术博览会"金奖等多项荣誉，素有"中华第一灯"之美称（图5-9）。

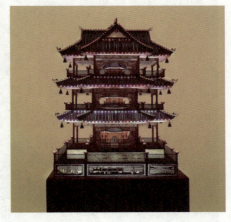
图5-8 海宁硖石灯彩（浙江）《穿心阁》 胡金龙 孙杰作品

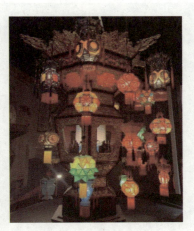
图5-9 浙江仙居无骨花灯组合

（六）福建泉州花灯

泉州花灯是福建省著名的特色传统工艺品之一，每年的农历春节、正月十五元宵节前后，人们都挂起象征团圆意义的红灯笼，来营造一种吉利喜庆的氛围。泉州花灯起于唐代，盛于宋、元，延续至今；历史悠久，影响广泛，在全国范围内具有鲜明的地方特色和艺术特色，是南方花灯的代表。李尧宝、黄丽凤是泉州花灯的典型代表人物（图5-10）。

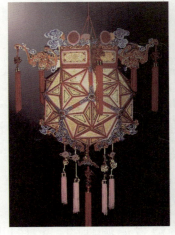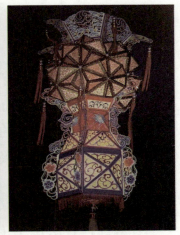
图5-10 泉州花灯 《料丝灯》 黄丽凤作品

（七）苏州灯彩（江苏）

苏州灯彩，又称"苏灯"，始于南北朝，盛于唐宋，有着悠久的历史。苏州灯彩的工艺十分精巧，画面丰富多彩，绘有山水人物、飞禽走兽花草鱼虫，不仅光华灿烂，而且制作巧妙（图5-11）。

（八）广东佛山花灯

佛山灯彩又称佛山彩灯，俗称灯色，是佛山市及其周边地区各种民间节庆活动中不可缺少的工艺美术品。佛山彩灯主要材料为竹篾、铁线、纱纸、各式绸布、剪纸图案、各色颜料以及照明器材，按不同用料，可分为竹织灯笼、纱灯、剪纸灯、秋色特艺灯等（图5-12）。

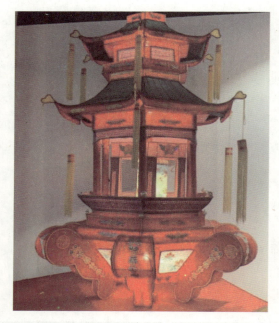

图5-11 苏州灯彩

图5-12 广东佛山彩灯《灯芯瓜子灯》 杨玉榕作品

（九）台湾创意花灯

台湾花灯素以创意奇特、风格各异闻名于世，材质和形式不断与时俱进。台湾地区灯会久负盛名，于每年的元宵节举办的大型灯会活动。台湾灯会最重要的就是主灯，通常以各年生肖为主题，兴建10 m以上巨型主灯，配合音乐亮灯、旋转（图5-13）。

（十）青海湟源排灯

湟源排灯是流传于青海省湟源县的一种民间彩灯艺术。相传，清代嘉庆、道光年间，当时客商云集湟源县城，湟源城内商铺为招揽顾客而纷纷制作名号招牌，招牌内插

蜡烛，夜晚一点亮便熠熠生辉。后来各商铺的名号招牌制作得越来越精致华美，成为带有底座而形态图案各异的牌灯，横跨街道的大型排灯，充分体现了湟源排灯河湟文化的多样性和丰富性（图5-14）。

图5-13　台湾花灯（创意花灯）　　　　　　图5-14　青海湟源排灯

（十一）四川自贡彩灯

自贡彩灯是一种具有悠久历史传统的彩灯技艺，源自四川省自贡，是南国灯城的内蕴所在，它成型于清明时期，逐渐发展为具有相对固定内涵，并在特定时段进行的大型灯会活动。灯与景的有机结合，将一个个精巧别致的工艺灯和大型灯相结合，巧妙布展于园林山水之中，这是自贡灯会的显著特点（图5-15）。

图5-15　四川自贡大型彩灯组

二、彩灯制作技艺欣赏

全国各地的彩灯形式多样，种类繁多，其艺术特色也不尽相同，究其原因，是由于各地的风土人情与审美习惯不同，以及各自的制作工艺和手法的不同。以浙江海宁硖石灯彩技艺为例，制作工艺复杂，流程烦琐，归纳起来有以下8种（图5-16～图5-23）：

图 5-16　裱制工艺

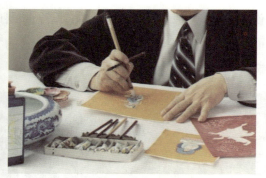
图 5-17　绘画工艺

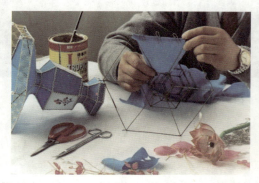
图 5-18　糊制工艺

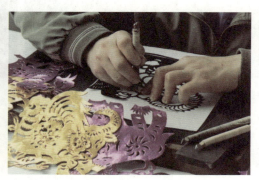
图 5-19　刻制工艺

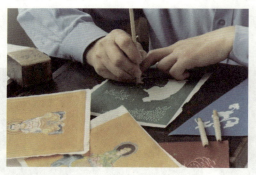
图 5-20　拗制工艺

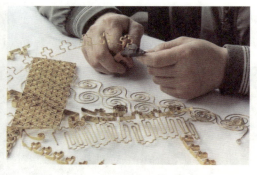
图 5-21　针刺工艺

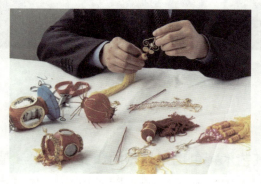
图 5-21　扎制工艺

图 5-23　结制工艺

同学们，请你挖掘一些本地特色的图案花纹（或者自创），并以此为元素设计一盏彩灯。

第六章　剪纸艺术欣赏

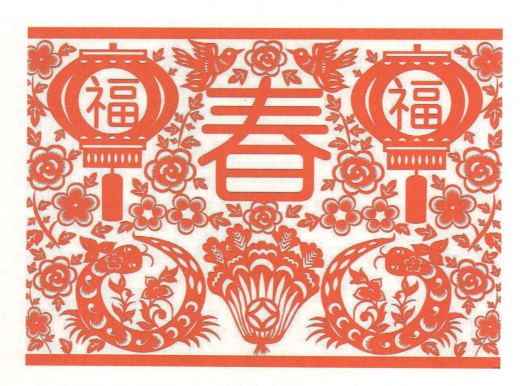

　　剪纸是我国传统民间手工艺术，称为"指尖上的艺术"。它是运用剪刀或刻刀在纸上剪刻花纹来装点生活，配合其他民俗活动的艺术作品。剪纸交融于各族人民的社会生活，具有广泛的群众基础，也是各种民俗活动的重要组成部分。剪纸艺术被列入第一批国家级非物质文化遗产名录。

第一节 剪纸总概述

一、剪纸的历史起源

中国剪纸艺术有着悠久的历史，是我国的一门古老、优美的民间手工艺术。

中国传统剪纸的起源可以追溯到东汉蔡伦革新造纸技术之前，南北朝时期民间剪纸艺术得到了发展，而它的繁盛是在清朝中期以后。由于初期的"珍贵"，剪纸艺术最早开始流传于宫廷及士大夫宅邸，成为仕女的"最爱"，传至唐、宋之际，盛行于民间的各种节庆场合；至元代，相继流传至中东及欧洲；到了明清时期，其艺术作品与人们的日常生活节庆紧密结合。

二、剪纸的基本概念

剪纸是一种用剪刀或刻刀在纸上剪刻花纹，用于装点生活或配合其他民俗活动的民间艺术。剪纸结合了中国传统文化，讲究"阴阳"方式，通过单独或混合使用阴阳线的镂空来体现艺术效果（图6-1～图6-4）。

图6-1 阳刻

图6-2 阴刻

图6-3 阴阳刻（一）

图6-4 阴阳刻（二）

（一）剪纸的种类及寓意的表达

1. 剪纸的艺术种类

民间剪纸大多数使用单色，但也不乏彩色剪纸的作品。不同的色彩处理方式，造就了剪纸丰富的变化，剪纸和色彩的交融增加了欣赏性和民族特色。同时在造型上也是各具特色，同样的形象可以加工成不同的形态，达到不一样的美感（图6-5～图6-8）。

图 6-5　分色剪纸

图 6-6　套色剪纸

图 6-7　点彩剪纸

图 6-8　填色剪纸

2．剪纸寓意的表达

每逢特定的场合或者节日，人们就喜欢用剪纸来表达自己的心愿和祝福。人们会通过形象、文字、装饰图案来表达生活理想、审美情趣和对美好生活的期许。同时剪纸传承的视觉形象和造型格式，蕴含了丰富的文化历史信息和中国传统文化的传承（图 6-9～图 6-14）。

图 6-9　喜字

图 6-10　福字

图 6-11　寿字

图 6-12　春节好　　　　图 6-13　元宵快乐　　　　　　图 6-14　闹龙舟

3. 剪纸的丰富题材

剪纸受到人民群众喜爱的原因之一就是它的题材内容非常广泛，它常常运用丰富的想象力表现人们所喜闻乐见的事物，反映人们对美好生活的向往和追求（图 6-15～图 6-19）。

图 6-15　丰荷塘（果蔬剪纸）　　　　图 6-16　戏鱼（人物剪纸）

图 6-17　春夏秋冬（植物剪纸）

图6-18 牛（动物剪纸）

图6-19 卢湾（风景剪纸）

第二节 剪纸作品欣赏

一、剪纸欣赏

（一）南北剪纸欣赏

"一方水土养育一方人"，对于剪纸也是如此。剪纸有着浓郁的乡土气息，剪纸与我们的生活息息相关。不同的地理环境，不同的生活习俗造就了剪纸的多个流派和差异。正是这种差异也就造就了剪纸多样化的艺术特色。同时剪纸的相容性和多变性，也得到了人们的喜爱，有着顽强的生命力和表现力。

下面我们通过图6-20～图6-25来感受一下剪纸南北的差异。

图6-20 吉林满族剪纸《人参格格》

图6-21 山东高密剪纸《丰》

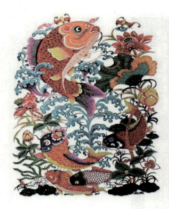 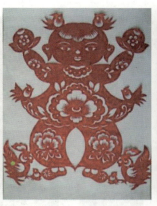

图 6-22　河北蔚县剪纸《鱼跃引福来》　　图 6-23　甘肃陇东剪纸《娃娃》　　图 6-24　江苏扬州剪纸《菊》　　图 6-25　广东佛山剪纸《鱼跃》

（二）浙江剪纸欣赏

据《武林梵志》记载，五代时"吴越践王于行吉之日……城外百户，不张悬锦缎，皆用彩纸剪人马以代"，描绘了吴越故地上曾出现的一个宏大剪纸景观。浙江省的窗花剪纸各地都有，乐清、临海、缙云、浦江、苍南等地的剪纸风格各有不同，用途也各异。

1．乐清剪纸

乐清剪纸与"龙船灯"有着密切的联系。龙船灯是乐清一种特异的传统手工艺，它是节日期间用以祛凶纳吉的，象征着生命和力量。龙船灯的造型别致，制作极为精巧，龙船上扎有七层至九层的楼阁、亭台，楼阁的栏杆、屏风、门窗、墙壁全部用细纹纸张贴。人们把这种细纹剪纸称作"龙船花"（图 6-26）。

图 6-26　乐清剪纸"龙船花"

2．临海剪纸

临海剪纸作品细致，线条柔和，粗细皆备，整体构图完美、玲珑、秀气、雅致，并注重线面结合，在严谨中见灵秀，在精细中见匠心，寄托了百姓祈愿风调雨顺、吉庆平安的美好愿望（图 6-27）。

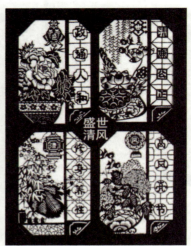

图 6-27　临海剪纸

3．缙云剪纸

缙云剪纸以戏曲为题材，精致工整，在剪纸艺苑中独树一帜（图 6-28）。

图 6-28　缙云剪纸

4．浦江剪纸

浦江剪纸风格秀丽，装饰性强，并极具想象力；题材广泛，以花鸟动物和戏剧人物居多。花鸟动物多以祈求吉祥如意、多子多福、荣禄富贵为主题。其形象极具神态，外形十分概括，浦江剪纸尤以戏曲窗花为最佳，多数作品有着规整的外框（图 6-29）。

图 6-29　浦江剪纸

5．苍南剪纸

苍南剪纸是剪纸与绘画艺术相结合的一种民间工艺美术。作品巧妙地融合了剪纸、国画、水彩画、民间绘画等表现技法，讲求写实与写意相结合，既玲珑剔透，又有中国画深远的意境，还蕴藏着年画的艳丽夺目（图6-30）。

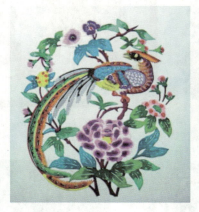

图6-30　苍南剪纸

（三）国外剪纸欣赏

除了我国剪纸受到广大人民群众的喜爱，国外很多国家对剪纸也颇有历史和研究。下面我们就来欣赏一组外国剪纸，感受一下中外在剪纸艺术上的区别（图6-31）。

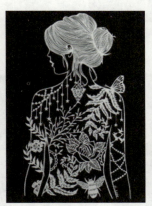
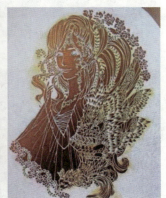

图6-31　国外剪纸

二、剪纸与其他艺术形式融合

（一）剪纸与古老技艺的渊源

在中国工艺美术的悠久历史中，剪纸受到其他艺术形式的影响，在其自身发展的过程中也促进了另外一些艺术的产生，或又被其他门类的艺术所借鉴。如此，民间艺术生

生不息，相互渗透（图6-32～图6-39）。

图6-32　皮影

图6-33　剪纸

图6-34　刺绣

图6-35　剪纸

图6-36　蜡染

图6-37　剪纸

图6-38　瓷器

图6-39　剪纸

（二）与设计接轨的剪纸艺术

现代设计越来越重视传统艺术的运用，有很多设计作品中借鉴和融合了剪纸的艺术形式，剪纸又为现代设计注入了独特的魅力（图6-40～图6-43）。

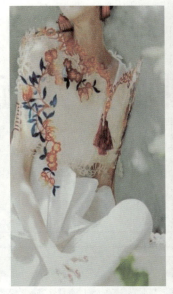

图 6-40　剪纸与服装设计　　　　　　　图 6-41　剪纸与工艺设计

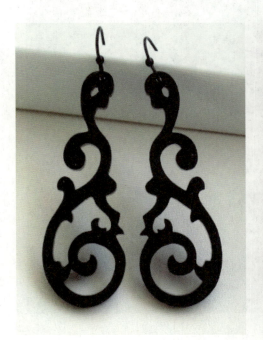

图 6-42　剪纸与环境装饰设计　　　　　图 6-43　剪纸与饰品设计

第七章 刺绣艺术欣赏

　　刺绣是针线在织物上绣制的各种装饰图案的总称,是用针将丝线或其他纤维、纱线以一定图案和色彩在绣料上穿刺,以绣迹构成花纹的装饰织物。它是用针和线把人的设计和制作添加在任何存在的织物上的一种艺术。作为中国民间传统手工艺之一,它也被列入非物质文化遗产。

第一节　刺绣总概述

一、刺绣的概念

刺绣，又名"针绣"，俗称"绣花"。以绣针引彩线（丝、绒、线），按设计的花样，在织物（丝绸、布帛）上刺缀运针，以绣迹构成纹样或文字，它是我国优秀的民族传统工艺之一。

二、刺绣的起源

刺绣起源很早。在原始社会，人们用纹身、纹面来进行装饰。自从有了麻布、毛纺织品、丝织品，有了衣服，人们就开始在衣服上刺绣图腾等各式纹样。据《尚书》记载，早在4 000多年前的章服制度就规定"衣画而裳绣"。在先秦文献中有用朱砂涂染丝线，在素白的衣服上刺绣朱红的花纹的记载及所谓"素衣朱绣""衮衣绣裳""黻衣绣裳"之说。在当时既有绣画并用的，也有先绣纹形后填彩的做法。

三、刺绣的工具

刺绣是一种历史悠久的民间传统艺术，刺绣所需要的材料非常普通，不过是针、绣线、布（绣地）、绣架和绷子等。下面分别向大家介绍刺绣的材料和工具。

（一）绣地

绣地，刺绣的底子，即置于绷架上的刺绣面料，也称"地子"或"底子"。刺绣通常是依据画稿的题材和内容，确定所用的绣种、针法和底料的质地。不同质地的底料，对绣针、针法和图案的要求也不尽相同。刺绣者只有正确选择绣地，才能绣制出佳品。绣地种类按材质划分大致分为三类：植物纤维布、动物纤维布、化纤布。

1．植物纤维布

植物纤维布即各种纯棉、麻和棉麻交织布。较为轻薄细软的棉布，适于做手帕、小面巾等；相对挺括厚实的棉布，则适于做床罩、枕袋、冰箱罩等；而纹路较粗糙的纯麻布、棉麻布和亚麻布，则是制作桌垫、餐垫的最佳选择。

2．动物纤维布

动物纤维布有丝绸、软缎、乔其纱、羊绒、法兰绒、纯毛呢料等。丝绸、软缎多用

来制作高档睡衣、婚纱帐幔等床上用品,并以纯丝线加工绣制,图案则以吉祥纹样居多。苏绣、蜀绣常用此类绣布。羊绒、法兰绒、纯毛呢料适合制作各种靠垫、背包、手袋等,再配以缎带、盘花或串珠绣,精美绝伦。

3. 化纤布

化纤布适合机绣或丝带绣、盘金银绣、珠绣、亮片绣等。此外,有一种专门用来绣制双面绣的薄纱,名叫玻璃丝纱。因其轻薄剔透,在装裱玻璃后根本看不出纱的存在,再加上质地柔软,也适合做发绣、丝线绣和乱针绣等(图7-1)。

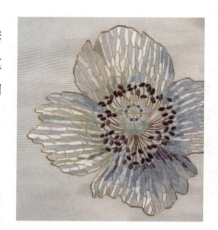

图7-1 玻璃丝纱绣品

(二)绣线

绣线的种类也和布的种类一样,有纯棉细绣线、纯棉粗绣线、合股线、麻线、真丝线、机绣线、毛线、金银绣线、化纤线等。其中以纯棉绣线为主流绣线,用途最为广泛。

1. 纯棉绣线

纯棉绣线分为纯棉细绣线和纯棉粗绣线。纯棉细绣线是由单根纱合股捻成,约有40个色系,且每个色系从浅到深有6～9个色阶。纯棉细绣线在较粗糙的底布上刺绣时应该注意用合股绣,否则绣出的图案容易发泡而露底布不平整。纯棉粗绣线由3根纱合股捻成,色系较少,且每个色系的色阶也就3～5个,一般不合股使用,最多也就是2根合股使用。适合在麻底布、绒底布上刺绣(图7-2)。

2. 金银绣线

金银绣线多用于平金或盘金绣,因其色泽鲜亮,所绣之物往往显得富丽华贵(图7-3)。就金银绣线的材质而言,应仔细辨别,有用棉质线染色而成的,其表现效果不佳,不是真正的金银绣线。真正含金的金线往往有金光灿灿的效果。若变黑,则说明含铜量较多。著名绣种——京绣大量使用金银绣线,以表现皇家的华贵之气。

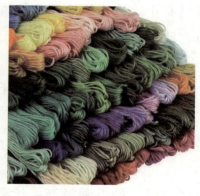

图7-2 棉线绣线

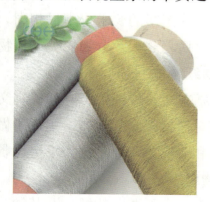

图7-3 金银绣线

3．毛线

毛线有细毛线、中粗线、粗捻线、合股线之分，一般适合做纳纱绣。须注意的是，在厚实的布上刺绣，应该使用粗捻线或合股线。

4．丝带

丝带是一种由机器织成的、非常细密的彩色带子，适合在较粗较厚实的底布上使用，也可以与粗绣线混合使用。若再配以串珠、亮片等饰物，绣面就会更加绚丽丰富。

5．合股线

合股线多为国外进口绣线，由6股合成。线的本底泛光泽，色泽典雅，每个色系均含"灰"的成分，如灰绿、灰粉、灰蓝等，最适合用于十绣、纳纱绣、绒绣等。

6．真丝线

真丝线由蚕茧抽丝合捻而成，是我国南方特有的一种绣线（图7-4）。其色彩鲜艳，光泽亮丽，韧性甚佳，适合在软缎、丝绸等柔软的底布上刺绣，也可在玻璃丝纱上绣双面绣。绣制动物时，用真丝线特有的光泽来表现动物的皮毛，效果极佳。

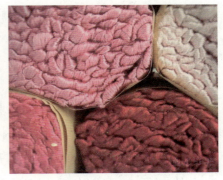

图7-4　真丝绣线

（三）绣针

绣针多为钢质，按所绣品种分类，有绣花针、穿珠针、十字绣针和毛线针等。选择绣针时，要注意针与线、布的合理搭配。丝绸以及细、软、薄的布料要用细针细线。粗针带细线会在绣地上留下难看的针眼，细针带粗线则会在拔针时相当费力。

（四）剪刀

刺绣的剪刀多种多样，其在刺绣中所起的作用也各不相同，比如剪线头可以用弯头剪刀，雕绣和抽丝则可以用长柄剪刀（图7-5、图7-6）。

图7-5　弯头剪刀：刃尖细长而呈弯曲上翘形，可以避免剪线时刺破绣面

图7-6　长柄剪刀：可用于雕绣和抽丝

（五）绣绷和绣架

常用绣绷有手绷、卷绷两种。手绷是将绣底夹在圆形或方形的内外两个圈子内，拿在手中绣小件绣品用的。卷绷的构造比较复杂，多用于绣大件绣品（图7-7）。绣绷也有做成架子形式的，即绣架（图7-8）。

图7-7 绣绷

图7-8 绣架

四、四大名绣

四大名绣指的是我国汉族刺绣中的苏绣、湘绣、粤绣、蜀绣。它们的产生除本身的艺术特点外，另一个重要原因就是绣品商业化的结果。由于市场需求和刺绣产地的不同，刺绣工艺品作为一种商品开始就形成了各自的地方特色。其中苏、蜀、湘、粤四个地方的刺绣产品尤为受大家欢迎，故有"四大名绣"之称。

（一）苏绣

苏绣是以苏州为中心的刺绣艺术的总称，位列四大名绣之首。苏绣发源于苏州吴县，历史悠久，宋代出现衣坊、绣花弄、绣坊、线巷等集中生产品的地方，已具规模。清代，流派繁衍，名家竞秀，皇室享用的大量绣品多出自苏绣艺人之手，民间刺绣也十分精彩丰富（图7-9）。苏绣以精细、雅洁著称，其特点可概括为"平、齐、细、密、匀、顺、和、光"八字。"平"，即绣面平伏；"齐"，即针脚整齐，花样轮廓齐整；"细"，即用针纤细，绣线精细；"密"，即线条排列紧密、不露针迹；"匀"，即皮头均匀、疏密一致；"顺"，即丝理顺畅、转折自如；"和"，即色彩调和、浓淡适度；"光"，即色泽光艳。

图7-9 清 万年青（缂丝） 沈寿

绣法：苏绣名家辈出，善于开创新的技法，其鬼斧神工的技艺，令这些特色技法形

成刺绣艺术的新天地。

双面绣：是在一块底料的正反两面，同时绣制出相同图案的绣品。刺绣过程中是用记针的方法代替打结，即用针垂直刺绣，不刺破反面的绣线，这样可以完美地处理线头，使双面针脚、丝缕、色彩互不影响，针迹了无痕迹，同时保持两面图案轮廓一致、纹样精美。可想而知，双面绣的刺绣过程比普通的单面刺绣复杂得多。传世的双面绣作品十分稀少，当代的双面绣作品则较为常见（图7-10）。

图7-10　双面绣　牡丹

仿真绣：苏绣艺人沈寿在继承传统技法的基础上，吸收日本刺绣法和西方绘画技法的特点，创造出光线明暗对比强烈，富有立体感的仿真绣。仿真绣将中国传统的刺绣针法与西洋油画的用光、用色结合，具有仿真的艺术效果。其题材多为西洋油画中的人物、风景、肖像等。由于物体受光不同，产生了明暗变化，仅用一种色线达不到仿真效果，故将多种色线穿引到一针上来润色，丰富了色彩的表现力（图7-11）。

乱针绣：苏绣艺人杨守玉结合西方油画的技法和色彩，开创了线条纵横交错、乱中有序的乱针绣，丰富了苏绣技法，提高了苏绣的艺术表现力。乱针绣看似杂乱无章，实则有章可循，直斜、横斜线条交错排列都有一定规律，经过层层施针后，画面色彩丰富多变（图7-12）。

图7-11　清　《松鹤图》（局部）　沈寿

图7-12　乱针绣　桦林秋色　单银娣绣

（二）蜀绣

蜀绣以其纯熟的工艺和细腻的线条跻身中国的四大名绣之列，在其悠久的发展历史中逐渐形成针法严谨、片线光亮、针脚平齐、色彩明快等特点。蜀绣主要采用绸、缎、绢、纱、绉作为面料，根据不同的题材，通过配色、用线、运针，体现绣物的光、色、形，表现出绣物的质感，把绣物绣得惟妙惟肖，如熊猫的憨态、鲤鱼的灵动、人物的秀美、山川的壮丽、花鸟的多姿等（图7-13、图7-14）。

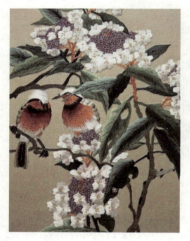
图7-13　蜀绣　花鸟

图7-14　蜀绣　熊猫

绣法：蜀绣的刺绣技法甚为独特，有100种以上精巧的针法绣技，其中晕针是蜀绣中应用最普遍又最具特色的针法，也是区分蜀绣与其他刺绣流派的主要标志之一。晕针是一种有规律的长短针，分为全三针、二二针、二三针三种。全三针是长短不等的三针；二二针是两长两短的针；二三针是两长三短的针。各种针脚都须密接相挨，每排长短不等，但针脚相接，交错成水波纹。晕针善于表现物象的质感，能将物象的光、色、形绣得惟妙惟肖。

（三）湘绣

湘绣是以湖南长沙为中心的刺绣艺术，在湘楚文化的漫润下成长起来，又吸收了苏绣、广绣、京绣的精华，其形成独有特色。清代末年，长沙刺绣遍及城乡、曾有"绣乡"之称。长沙第一家自产自销的"吴彩霞绣坊"应运而生，其绣品流传各地，湘绣也逐渐名满天下。早期湘绣以绣制日用装饰品为主，后期逐渐增加绘画性题材的作品。湘绣的特点是构图严谨，图案逼真，色彩鲜明，形神兼备，远观气势磅礴，近观巧夺天工。湘绣常以中国画为蓝本，巧妙地将传统书画技巧与刺绣工艺融为一体，运用丰富多彩的针法和千变万化的线色，精细地表现所绣物象的自然纹理。因此，湘绣有"绣花能生香，绣鸟能听声，绣虎能奔跑，绣人能传神"的美誉（图7-15）。

图 7-15　湘绣　绣品

（四）粤绣

粤绣是广东刺绣艺术的总称，包括以广州为中心的"广绣"和以潮州为代表的"潮绣"两大流派。相传粤绣技艺起源于黎族，且绣工大多是男子，为世所罕见。粤绣历史悠久，明中后期形成其独有的特色。清朝乾隆年间，潮州等地的绣坊如雨后春笋般出现，粤绣发展呈现出一派欣欣向荣的景象，至此，粤绣逐渐闻名于世。粤绣的特点是构图繁密有致，色彩富丽夺目，针法均匀多变。此外，粤绣绣品十分注重光影变化，具有西方现代绘画的韵味。

绣法：粤绣最主要的针法有洒插针、套针、施毛针，常用织金锻或钉金绣法衬底，使所绣之物金光闪烁，格外精美；还可用金绒绣垫凸浮雕效果，使所绣之物粗犷雄浑，气势逼人。钉金绣和金绒绣的绣法，堪称粤绣一绝。这种绣法能表现热烈欢庆的气氛，戏衣、舞台陈设品或寺院庙宇的陈设绣品多用此法绣成（图 7-16）。

图 7-16　清　百鸟朝凤

第二节　中外刺绣作品欣赏

一、国内刺绣作品

（一）粤绣《百鸟朝凤图》

此幅《百鸟朝凤图》运用钉线、接针、铺绒、正抢、反抢、刻鳞、羼针、松针、钉针等多种针法，在绣面上将凤凰、梧桐、山石、玉兰、牡丹、池塘等物象表现得各有姿态，却又不显繁杂和俗气，堪称绣中的精品（图7-17）。

针法：复杂、繁多，自成一派。主要包括直针续针、捆咬针、铺针、钉针、勒针、网绣针、打子针、编绣、饶绣、变体绣等。此外，折绣、插绣、金银勾勒、棕丝勾勒等多种技巧更为此绣品锦上添花。

色彩：用色鲜明、跳跃，对比强烈，所绣图案色彩斑斓，灿然生辉，追求富丽堂皇的装饰效果。

用线：花纹的轮廓线多用金线绣制而成。除常用的丝线、绒线外，艺人还别出心裁地将孔雀羽毛编成线刺绣，翠色欲流；还有用绒线将马尾鬃毛细细裹缠起来作为绣线，可谓独具匠心。

构图：构图繁密，布局饱满，装饰花纹多姿多彩，呈现一派热烈欢快的气氛。布局少有空隙，即使有空隙，也会用各类花纹图案填满绣面显得热闹紧凑。

图7-17　《百鸟朝凤图》　清朝

（二）顾绣韩希孟

顾绣是指代表顾名世一家的刺绣技法和风格的绣品。顾名世为明朝内宫管理宝物的官吏，性好文艺，艺术修养较高，在他的熏陶下，他家女眷也酷爱艺术，尤善刺绣。她们常以宋元名画中的山水、花鸟、人物等杰作为摹本，以针代笔，极力模仿绘画的笔墨技巧，创造了独树一帜的顾绣技法。因此，顾绣均是以绣代画，犹如画作般自然天成，无刻意斧凿之迹。

顾名世的孙媳韩希孟是顾绣的集大成者。她善画善绣，在针法与色彩运用上独具巧思，临摹绘画而绣成的绣品气韵生动，惟妙惟肖，连明代大画家董其昌也为之拍案叫

绝，顾绣由此又称"画绣"。顾家后代继承此种绣法，兴办学校，教习刺绣，使顾绣技法得以流传。

《扁豆蜻蜓图》用多种手法绣成。为使物象更具立体感和真实感，叶子色彩有深绿和浅绿之分，豆角也有青、黄之别。画幅绣法最精之处在于对自由翻飞的蜻蜓的刻画，翼翅用丝纤细如毫，将其薄如蝉翼的半透明感表现得淋漓尽致，技法之精令人叹为观止。叶子大面积用散套手法绣制，同时也用斜平针和直平针，与之垂直相交的豆角则用横平针，以突出层次感。豆花用平套手法和抢针法绣制，花色过渡自然。扁豆内缘用滚针勾边，表现出扁豆筋脉；豆籽运用垫绣手法，鼓隆饱满，立体感强（图7-18）。

图7-18 韩希孟 《宋元名迹册 扁豆蜻蜓图》

二、国外创意刺绣

在刺绣的发展过程中，刺绣的材料和技巧没有发生改变；从原始阶段发展到现在只是不断完善而已。刺绣说到底是线在布上的创作，古代的刺绣虽然精致，但现代作品胜在有创意。下面欣赏国外现代刺绣大师是怎样在传统的织布、线以及主题上来创新刺绣这一传统手工艺的。设计者巧妙地运用了衬衫的口袋等部位，营造出小猫躲藏的可爱形态（图7-19）。

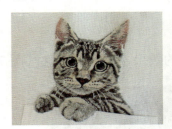

图7-19 口袋猫 作者 Hiroko Kubota

设计者巧妙运用边框之外的空间，制作出立体的胡萝卜，与叶子完美结合（图7-20）。

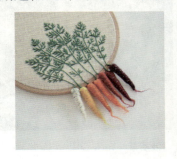 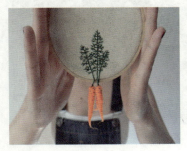

图7-20 蔬菜刺绣 作者 Veselka Bulkan

设计者变废弃的羽毛球拍为宝，用粗棉线绣出花朵，是一种新材质的创新（图7-21）。

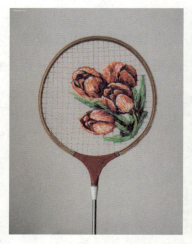
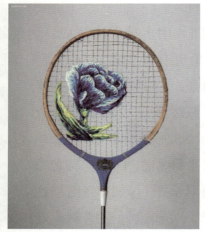

图7-21　废弃的羽毛拍　作者　Danielle Clough

设计者运用布的立体性与刺绣相结合，使人物更加灵动飘逸（图7-22）。

图7-22　荷兰　作者　Ceren

设计者对粗棉线的再创作，使线在布面上呈现出立体的效果，富有趣味性（图7-23）。

图7-23　微型自然景观　作者　俄罗斯　Vera Shimunia

设计者将刺绣和黏土结合在一起，制作出风格独特的立体刺绣，实现平面向立体的延伸，用针来代替笔，用线来代替颜料，用布来代替纸，运用刺绣这种传统的方式，结合插画的写实、抽象、漫画卡通式等表现手法，创作出各种内容的插画形式的新艺术（图7-24）。

图7-24　聚合物黏土刺绣　作者　美国　Justyna Wolodkiewicz

传统刺绣成品基本上是运用各种线（包括丝线、棉线、金银线等）来刺绣，呈现的效果是平面的，而现代刺绣用传统的线结合一些新的材质碰撞出别具一格的立体刺绣艺术品，突破了一个二维的空间，开始向三维空间的延伸（图7-25～图7-29）。

图7-25　刺绣与旅行　新加坡　Teresa Lim　　　图7-26　童趣刺绣　乌克兰 Ivan Semesyuk

 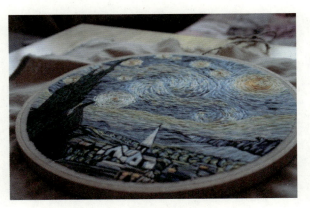

图7-27　刺绣人像　葡萄牙　Chloe Giordano　　　图7-28　星夜　法国　Lauren Spark

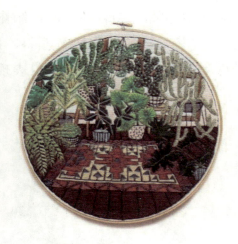

图 7-29 家和植物 美国 Sarah K. Benning

敦煌莫高窟艺术欣赏　第八章

敦煌莫高窟俗称千佛洞，是20世纪发现的最有价值的文化遗宝。敦煌莫高窟位于敦煌市东南25 km处，大泉沟河床西岸，鸣沙山东麓的断崖上，以精美的古建筑、彩塑、闻名于世，被誉为"东方的卢浮宫"。

敦煌莫高窟始凿于前秦建元二年（公元366年），现存491个洞窟，有2 400多尊雕塑、45 000 m² 壁画，是世界上现存规模最庞大、内容最丰富的佛教艺术圣地。1987年12月被联合国教科文组织列为世界文化遗产。

石窟壁画上描绘着各样的佛经故事，山川景物，亭台楼阁等建筑画、山水画、花卉图案、飞天佛像以及当时劳动人民进行生产的各种场面等，是十六国至清代1 500多年的民俗风貌和历史变迁的艺术再现，雄伟瑰丽。在大量的壁画艺术中还可发现，古代艺术家们在民族化的基础上，吸取了伊朗、印度、希腊等国古代艺术之长，是中华民族发达文明的象征。各朝代壁画表现出不同的绘画风格，反映出中国封建社会的政治、经济和文化状况，是中国古代美术史的光辉篇章。

第一节　莫高窟古建筑艺术

一、禅的建筑

石窟建筑是结合当地岩石质地，在山石岩壁中开凿而建的"禅窟"。相传前秦建元二年（公元366年），乐僔和尚从中原云游到三危山参禅，忽见万道金光，仿佛有千佛化身，于是，他决定在此修行。他在岩泉西岸的岩壁上开凿了石窟，用于坐禅修行。后来法良和尚也从东方来到这里，在乐僔的禅窟旁又开凿了一个石窟。从此，石窟越开越多，有的是和尚礼佛坐禅的禅窟，更多的是佛徒礼拜的洞窟。到了唐代，石窟达到1 000多座，成为敦煌艺术的特有的建筑、人类佛教文化艺术圣地。

二、石窟建筑的空间与功能

莫高窟的建筑艺术首先体现在窟前建筑空间的营造上。有一部分大型洞窟，如大佛、卧佛窟等，在佛窟营造的同时，还在窟前建造了土木结构的殿堂、窟檐、楼阁等。在内部空间上，由立柱、墙体、门窗、屋顶等组成，在窟檐墙壁及木构件上，还要进行彩绘装饰。窟型最大者高40余米、宽30米见方，最小者高不足盈尺。不同时期的石窟建筑在功能上迎合宗教礼仪、信仰需求、中外民族审美等功能，因时、因地发展演变而成的，是敦煌漫长的历史、文化、艺术演化的见证。

三、石窟建筑的艺术类型

敦煌莫高窟现存735个洞窟，洞窟类型可分为中心柱窟、覆斗顶形窟、殿堂窟、大像窟、涅槃窟、禅窟、廪窟、影窟、僧房窟和瘗窟等。

（一）中心柱窟

因为窟中心有方形柱而得名，洞窟前半部是人字披顶，后半部是方柱撑顶柱地，方柱四面开龛，也有洞窟是一面或三面开龛的。这种形式是遵循借用印度支提窟的形式并结合汉式建筑人字坡顶而成的一种窟式，它除受印度、新疆造窟形式影响外，还与佛教徒当时修习禅行、绕窟巡礼、坐禅观像有密切关系。北朝时期的洞窟大多是这样的窟形，其典型的例子有莫高窟第254、248、428窟等（图8-1）。

（二）覆斗顶形窟

因窟顶形如覆斗而得名。窟形平面呈方形，这种形制受汉墓形式的影响，窟内多在西壁开凿一个佛龛，也有少数洞窟是南、西、北三壁各开凿一个佛龛或没有佛龛。此类窟形在莫高窟最多，是敦煌石窟的主要形式，各个时代都有，隋唐两代较集中。典型洞窟如莫高窟的西魏第285窟，北周第296窟，隋代第420窟，初唐第220窟，盛唐第328、45窟及中晚唐第159、156窟等（图8-2）。

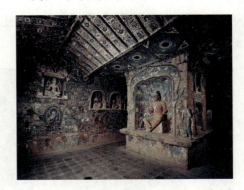

图8-1　中心柱窟—莫高窟第254窟-北魏

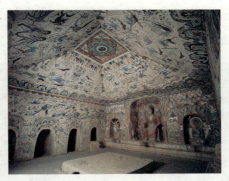

图8-2　大型覆斗顶禅窟—莫高窟第285窟-西魏

（三）殿堂窟

形式与覆斗顶形窟大致相同，区别在于殿堂窟有中心佛坛，坛上塑有佛像，坛前有阶陛，坛后部有背屏与窟顶相接，也有个别洞窟无背屏。信徒可围绕佛坛右旋环通，礼佛观像。这类洞窟大多是大型洞窟，建于唐代后期及五代，典型洞窟如晚唐第85、196窟，五代第98、146窟，五代（元）第61窟等（图8-3）。

（四）大像窟

大像窟就是在主室正壁塑一尊立在像台上高于真人的石胎泥塑大像的石窟。莫高窟有塑有北大像的初唐第96窟、塑有南大像的盛唐第130窟等。其中第96窟外部建筑"九层楼"，目前是莫高窟的标志性建筑（图8-4）。

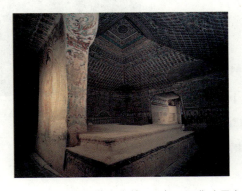

图8-3　殿堂窟—莫高窟第61窟-五代（元）

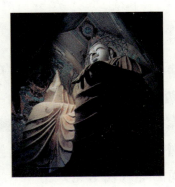

图8-4　南大像窟—莫高窟第130窟-盛唐

（五）涅槃窟

这类洞窟是券顶、横矩形的窟。西壁有横贯全窟的佛床，佛床上塑有佛陀的涅槃像（如中唐第158窟、盛唐第148窟）。这类窟按形制，应该称为横长形券顶窟，但是因为一开始就有称呼为"涅槃窟"，所以现在仍遵循旧称（图8-5）。

（六）禅窟

在主窟左右两壁各开凿仅供坐禅用的几个小型洞窟，以供禅僧习禅修行、礼佛观像，如北凉第267～271窟、西魏第285窟（图8-6）。

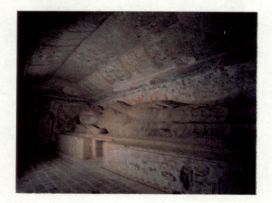

图8-5 涅槃窟—莫高窟第158窟－中唐

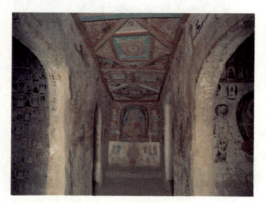

图8-6 禅窟—莫高窟第268窟－北凉

（七）影窟

为纪念高僧而建的影室，也有是该高僧生前修禅行的禅窟，顶为覆斗形，里面塑有高僧像，有些洞窟的壁面上绘制着侍女等。如晚唐第17、139窟，五代第137窟。其中第17窟是洪影窟，内塑洪像，壁绘近侍女、比丘尼、菩提树、香袋净瓶等。第17窟也是蜚声中外的"藏经洞"（图8-7）。

（八）僧房窟

僧房窟是供僧人生活起居用的；设计巧妙，结构合理，以两三个至数十个不等为一群落，有上下层之分的竖井式窟，内部互通，神秘莫测，有较严密的防御功能，除居室外，还有水中、仓库、经堂、走廊、壁橱、东司（卫生间）等（图8-8）。

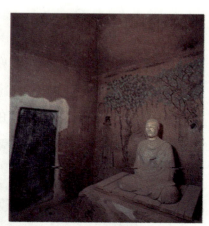

图8-7 影窟内景—莫高窟第17窟（藏经洞）－晚唐

（九）瘗窟

瘗窟是掩埋僧人尸骨的洞窟，面积较小，形无定制，制作较粗糙。中国最早的瘗窟为麦积山西魏大统六年（540）东崖第43窟。其后河南洛阳龙门、甘肃敦煌等地都曾沿用（图8-9）。

图8-8　僧房窟群

图8-9　敦煌北区瘗窟群

同学们：找出3个代表性的石窟建筑类型特点，说说喜欢它们的理由。

找一找、说一说中国古石窟建筑艺术里的故事。

第二节　莫高窟彩塑艺术

敦煌莫高窟的石窟造像主要是泥塑，因均施彩绘，故称彩塑。可分为三个时期。隋唐以前的发展期，包括十六国、北魏、西魏、北周四个时代，历时180年。隋唐时期的

顶盛时期，包括隋唐两个时代，历时300多年。隋唐以后的衰落期，包括五代、宋、西夏、回鹘、元几个时代，历时460多年。彩塑是洞窟的主体，一般位于正厅中间，主要有佛像、菩萨像、弟子像以及天王、金刚、力士、神等。彩塑形式丰富多彩，有圆塑、浮塑、影塑、善业塑等，最高34.5 m，最小仅2 cm左右，题材之丰富和手艺之高超，堪称佛教彩塑博物馆。

制作一张早期敦煌彩塑年历表，说一说早期敦煌彩塑的艺术特点。

一、彩塑造型艺术

石窟彩塑是洞窟的主体，一般位于正厅进行布列位置，大多采用在泥上"塑"的创作手法进行空间处理、塑造彩塑造像的姿势动态、造型特征。体现在大量的唐代彩塑中塑像衣纹紧贴肉身，悬空摆动捏塑而成，有着绸缎般的质感和轻盈。塑造颜料取之于天然矿石，色泽艳丽，颜色长久不变（图8-10）。

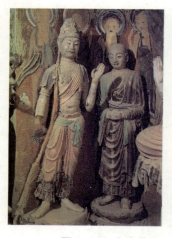
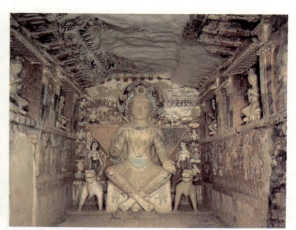

图8-10　交脚菩萨　莫高窟第275窟—北凉（距今1 600年左右）

二、彩塑的制作方法

敦煌彩塑是经过几个世纪才最终成型的，每个朝代都有其独特的创作手法，不同朝

代的生活背景、思想和审美观的演变，造就了敦煌彩塑不同的制作手法与风格，从其发展演变的历史过程来看，大致可以分为以下几种形式。

（一）圆塑

敦煌石窟的圆塑制作根据所塑塑像的大小和制作方法大致分为三种：

（1）小型塑像，先用木料削制成造像的大体结构，再在表面敷以细质薄泥进行塑造。

（2）中型塑像，大小与人等高，用圆木根据造像动态扎制骨架，部分人体构件，如手掌用木板制作，手指以铁条制成，手臂则以圆木削制成有榫的配件，上泥前用芨芨草或芦苇捆扎，然后表层敷泥塑制。

（3）大像，与前两种不同，不用木质骨架，而是在开窟时，预留塑像石胎，在石胎上凿孔插桩，表层敷泥塑成。

前两种方法制作的彩塑又称木骨泥塑，第三种通常称为石胎泥塑。此外，所用的泥分为两种：粗泥，用澄板泥加麦秸塑制人物大样；细泥，用澄板泥、细沙、麻或棉花等材料塑人物的表层、衣褶、佩饰、五官等。敦煌圆塑多塑造佛、菩萨、弟子、天王、力士、菩萨、供养菩萨等主体性造像（图8-11、图8-12）。

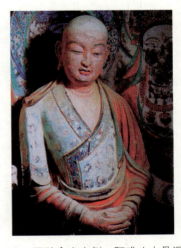
图8-11　西壁龛内南侧　阿难（木骨泥塑）　盛唐

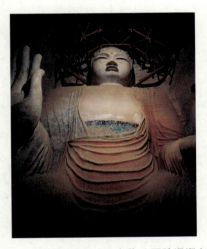
图8-12　莫高窟第96窟　北大像（石胎泥塑）　初唐

（二）浮塑

彩塑艺术之一，用泥土塑出浮凸壁面上的泥塑。莫高窟的浮塑以装饰性为主，用来表现洞窟中附属于龛、窟顶和佛坛等的装饰部分，形式大多是仿照木构的建筑部件，上施以色彩或彩绘纹样，到五代、宋朝时还进行贴金、描金，使泥塑的窟、龛、佛坛等平添建筑的真实感，给彩塑和壁画增添了装饰效果。

（三）影塑

彩塑艺术之一，原料为泥、细沙、麦秸，用泥制模具（泥范）翻制，表面经过处理后，进行敷彩。通常将背面粘贴于墙壁上，正面凸起呈高浮雕状，主要为装饰性的，用来衬托主像圆塑。成群影塑的上色，符合均衡、对比、变化的要求，与周围的背景和谐统一，浑然一体。莫高窟的此类实物有北朝和隋代洞窟内的中心塔柱或四壁上粘贴的佛、菩萨、供养菩萨、千佛、飞天、化生、莲花，以及唐代洞窟粘贴的小型一佛二菩萨说法图、小型佛像等。此外，在圆塑身躯上的一些饰件，如璎珞、串珠、宝冠上的花饰也均属模制粘贴的影塑（图8-13）。

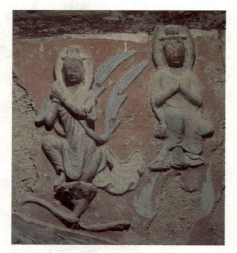

图8-13　莫高窟第248窟　中心柱东向面龛上　供养菩萨　北魏

同学们：认识了彩塑，我们一起玩一玩泥塑的制作吧！

第三节　莫高窟壁画艺术

敦煌壁画包括敦煌莫高窟、西千佛洞、安西榆林窟，共有石窟552个，有历代壁画5万多平方米，是我国也是世界壁画最多的石窟群。敦煌壁画是敦煌艺术的主要组成部分，规模巨大，技艺精湛。各朝代壁画表现出不同的绘画风格，反映出我国封建社会的政治、经济和文化状况，是中国古代美术史的光辉篇章，为中国古代史研究提供了珍贵的形象史料。

一、敦煌壁画的内容

敦煌壁画分佛像画、经变画、佛教故事画、供养人画、装饰图案画。除装饰图案画

以外，绘画都是以人物为主，系统反映了十六国、北魏、西魏、北周、隋、唐、五代、宋、西夏、元等 10 多个朝代东西方文化交流的各个方面，成为人类稀有的文化宝藏财富。

（一）佛像画

作为宗教艺术，佛像画是壁画的主要部分，其中包括：佛像有三世佛、七世佛、释迦、多宝佛、贤劫千佛等；菩萨有文殊、普贤、观音、势至等；天龙八部有天王、龙王、夜叉、飞天、阿修罗、迦楼罗（金翅鸟王）、紧那罗（乐天）、大蟒神。这些佛像大多画在说法图中。仅莫高窟壁画中的说法图就有 933 幅，各种神态各异的佛像 12 208 身（图 8-14）。

（二）经变画

利用绘画、文学等艺术形式，通俗易懂地表现深奥的佛教经典称为"经变"。用绘画的手法表现经典内容者叫"变相"，即经变画；用文字、讲唱手法表现者叫"变文"（图 8-15）。

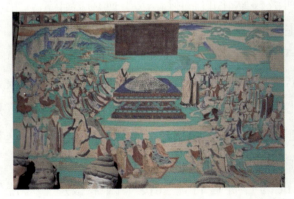

图 8-14 分舍利 莫高窟第 148 窟西壁 盛唐三佛说法图

图 8-15 莫高窟第 263 窟南壁 北魏

（三）供养人画像

供养人就是信仰佛教出资建造石窟的人。他们为了表示虔诚信佛，留名后世，在开窟造像时，在窟内画上自己和家族、亲眷和奴婢等人的肖像，这些肖像，称为供养人画像。

（四）装饰图案画

丰富多彩的装饰图案画主要用于石窟建筑装饰，也有桌围、冠服和器物装饰等。装饰花纹随时代而异，千变万化，具有高超的绘画技巧和丰富的想象力。图案画主要有藻井图案、椽间图案、边饰图案等（图 8-16）。

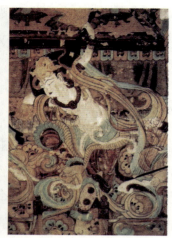

图 8-16　莫高窟第 407 窟窟顶　三兔藻井

（五）故事画

为了广泛吸引群众，大力宣传佛经佛法，必须把抽象、深奥的佛教经典史迹用通俗的、简洁的、形象的形式灌输给群众，感召他们，使之笃信朝拜。于是，在洞窟内绘制了大量的故事画，让群众在看的过程中，受到潜移默化的影响。故事画内容丰富，情节动人，生活气息浓郁，具有诱人的魅力。其主要可分为五类：

（1）佛传故事：主要宣扬释迦牟尼的生平事迹。其中许多是古印度的神话故事和民间传说，佛教徒经过若干世纪的加工修饰，附会在释迦牟尼身上。一般画"乘象入胎""夜半逾城"的场面较多。第 290 窟（北周）的佛传故事，作横卷式 6 条并列，用顺序式结构绘制，共 87 个画面，描绘了释迦牟尼从出生到出家之间的全部情节。这样的长篇巨制连环画，在我国佛教故事画中是罕见的。

（2）本生故事画：是指描绘释迦牟尼生前的各种善行，宣传"因果报应""苦修行善"的生动故事，也是敦煌早期壁画中广泛流行的题材，如"萨埵那舍身饲虎""尸毗王割肉救鸽""九色鹿舍己救人""须阇提割肉奉亲"等。虽然都打上了宗教的烙印，但仍保持着神话、童话、民间故事的本色。

（3）因缘故事画：是佛门弟子、善男信女和释迦牟尼度化众生的故事。与本生故事的区别：本生只讲释迦牟尼生前故事；而因缘故事讲佛门弟子、善男信女前世或今世之事。壁画中主要故事有"五百强盗成佛""沙弥守戒自杀""善友太子入海取宝"等。故事内容离奇，情节曲折，颇有戏剧性。

（4）佛教史迹故事画：是指根据史籍记载画成的故事，包括佛教圣迹、感应故事、高僧事迹、瑞像图、戒律画等。其包含着历史人物、历史事件，是形象的佛教史资料。这类画多绘于洞窟龛内四披、甬道顶部和角落处次要地方。但有的也绘于正面墙壁，如

第323窟的"张骞出使西域图""佛图澄"和第72窟的"刘萨诃"等。

（5）比喻故事画：这是释迦牟尼深入浅出、通俗易懂地给佛门弟子、善男信女讲解佛教教义所列举的故事。这些故事大多是古印度和东南亚地区的寓言、童话，被佛教徒收集记录在佛经里，保存至今。敦煌壁画中的比喻故事有"象护与金象""金毛狮子"等。

（6）山水画：敦煌壁画中的山水画遍布石窟，内容丰富，形式多种多样。大多与经变画、故事画融为一体，起陪衬作用。有的是按照佛典中的山水，参照现实景物加上高超的想象力，描绘出"极乐世界"青山绿水、鸟语花香的美丽自然风光；有的是以山水为主体的独立画幅，如第61窟的"五台山图"（图8-17）。

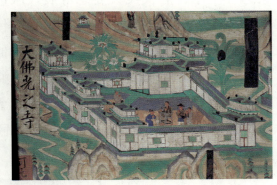

图8-17　莫高窟第61窟"五台山图"

同学们：莫高窟壁画绘制需要用到哪些材料呢？

二、飞天艺术

（一）认识美丽的天使

飞天是佛教中称为香音之神的能奏乐、善飞舞，满身异香而美丽的菩萨，飞天是甘肃敦煌莫高窟的名片，是敦煌艺术的标志，是不朽的艺术品。只要看到优美的飞天，人们就会想到敦煌莫高窟艺术。敦煌莫高窟492个洞窟中，几乎窟窟画有飞天。总计4 500余身。其数量之多，可以说是全世界和中国佛教石窟寺庙中，保存飞天最多的石窟。

（二）飞天的演变历史

敦煌早期北凉石窟中的飞天就典型的男性形象，带有明显印度和西域风格特征。到了北魏，飞天下身羽衣，上身赤裸，臂缠绸带。来自古印度的天人和中国本土的羽人，合而为一飞翔在莫高窟的天空。和唐代的飞天相比，北魏的飞天缺少飘逸和灵动，但略显木讷的北魏飞天更多了一些纯真和质朴。隋代是莫高窟壁画飞天最多的一个朝代，也

是莫高窟飞天种类最多、姿态最丰富的一个朝代。第 427 窟是隋代洞窟，四壁上飞天沿天宫栏墙之上绕窟一周，共计 108 身。108 身窈窕飞天，皆头戴宝冠，上体半裸，项饰璎珞，手带环镯，长裙彩带飘飘，逆风飞翔。有的手捧莲花，有的手执花盘，有的扬手散花，箜篌、琵琶、横笛、竖琴等乐器同奏，一时间，飞天四周，落花打着旋儿，云朵悬在空中。唐代飞天姿态舒展，服饰华丽，达到后世无法企及的高度。飞天用舒展飘逸的绸带，颠覆了西方天使带翅膀的传统形象。因此，有人说，敦煌艺术是"飘带的艺术"。唐代飞天进入最完美的阶段。仙风吹拂，飞天发髻越来越高，昂首散花，衣裙飘带随风舒展，也如大唐帝国绚烂的彩虹。莫高窟 492 个有壁画的洞窟中，其中有 270 个洞窟绘制了飞天。舞蹈演奏者 3 400 个，乐队 500 组，乐器 4 500 多件，这个数量可以组成世界上最大的歌舞剧团和交响乐团。敦煌壁画里可以找到千百年间，中原和西域所有流行过的舞蹈样式（图 8-18）。

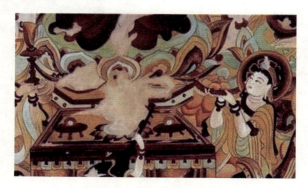

图 8-18　莫高窟的飞天形象

同学们：猜一猜以上这幅画的是谁，在做什么？用简单的线条画一画他们的动作。

园林与建筑艺术欣赏　第九章

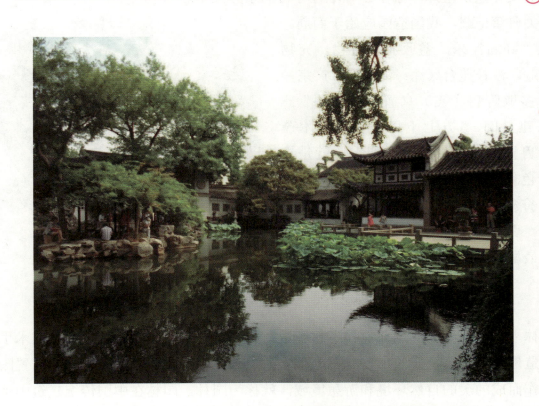

　　"虽由人作，宛自天开"是中国园林的造园精髓，园林通过山水、地形、植物等自然因素，加上建筑，构成了一个环境优美、内涵丰富的供人们游憩的境域。现如今，园林也融入人们的城市建设，改善人们的生活环境。

第一节　园林总概述

一、古典园林的起源

中国古代园林，或称中国传统园林或古典园林。它历史悠久，文化含量丰富，个性特征鲜明，多姿多彩，极具艺术魅力，为世界三大园林体系之最。在中国古代各建筑类型中，它可算得上是艺术的极品。在近 5 000 年的历史长河里，留下了它深深的履痕，也为世界文化遗产宝库增添了一颗璀璨夺目的东方文明之珠。

有关典籍记载，我国造园应始于商周。商纣王"好酒淫乐，益收狗马奇物，充物宫室，益广沙丘苑台（注：河北邢台广宗一带），多取野兽（飞）鸟置其中……"。周文王建灵囿，"方七十里，其间草木茂盛，鸟兽繁衍"。最初的"囿"，就是把自然景色优美的地方圈起来，放养禽兽，供帝王狩猎，所以也叫游囿。天子、诸侯都有囿，只是范围和规格等级上有差别，这便是最早的园林（图9-1）。

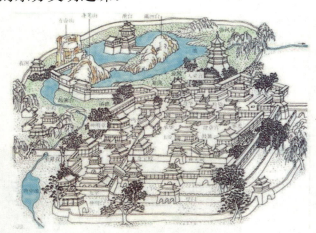

图 9-1　汉　上林苑

二、园林的概念

园林指特定培养的自然环境和游憩境域。在一定的地域运用工程技术和艺术手段，通过改造地形（或进一步筑山、叠石、理水）、种植树木花草、营造建筑和布置园路等途径创作而成的美的自然环境和游憩境域，就称为园林。园林在中国传统建筑中独树一帜，有重大成就的是古典园林建筑。

园林是传统中国文化中的一种艺术形式，受到传统"礼乐"文化的影响很深。它通过地形、山水、建筑群、花木等作为载体衬托出人类主体的精神文化。

三、园林的组成形式

中国古典园林的营造，讲究将诗情画意放在咫尺园林之中，令园林既可满足居住、休息、游览的需要，又可组成富有变化、具有可观性的园林景观。所以中国园林大多因

地制宜，运用建筑、叠石、植物、理水四大元素来营造意境。

（一）园林中的建筑

中国园林建筑的单体造型多种多样，点缀在园林中丰富园林景观，也增加了园林的实用性。常见的建筑形式主要有亭、廊、台、榭、厅、堂、轩、馆、楼、阁、斋、室、桥、舫、塔、墙及各式小品和雕饰。

（1）亭：特点是体积小、造型别致。功能是点缀风景、驻足赏景、乘凉避雨，按平面形式分多边形亭、园亭、异形亭、组合亭等；按立面造型分为单檐、重檐、三重檐；按亭的位置分为山亭、水亭、桥亭、半亭、廊亭等（图9-2、图9-3）。

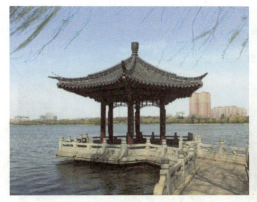
图9-2 水亭

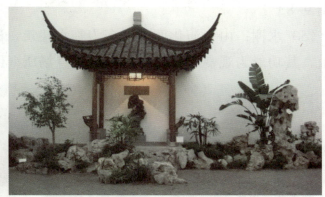
图9-3 半亭

（2）廊：特点是"虚空间"或"灰空间"建筑形式。其功能是建筑与自然绿地之间的过渡，引导游线，步移景异。从平面上分为直廊、曲廊、回廊；从横剖面上分为双面空廊、单面空廊、复廊、双层廊；从地形与环境结合角度分为平地廊、爬山廊、水廊、桥廊等（图9-4、图9-5）。

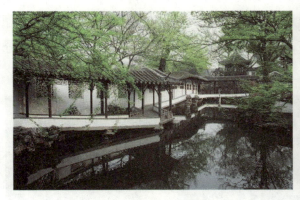
图9-4 水廊

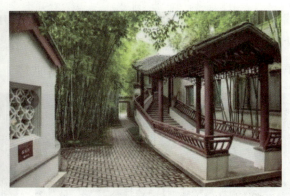
图9-5 爬山廊

（3）桥：特点为造型变化非常丰富。其兼有交通和观赏组景的双重功能，可分为平桥、曲桥、拱桥、亭桥、廊桥等（图9-6、图9-7）。

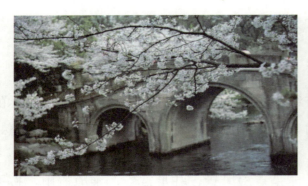
图9-6　三孔桥

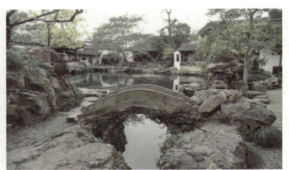
图9-7　留园　一步拱桥

（4）舫：特点为模仿船的造型，多建于水边。其功能为游玩饮宴、观赏水景（图9-8）。

（5）水榭：由台演化而来，多为临水建筑，凸露出岸，驾临水上，结构轻巧，空间开敞。其功能为观赏水景为主，兼做休息场所（图9-9）。

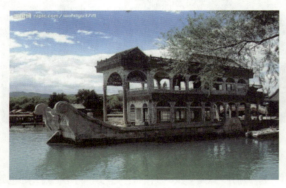
图9-8　颐和园　舫

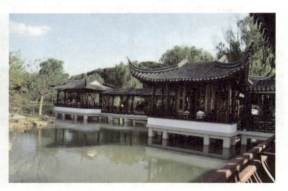
图9-9　拙政园　水榭

（6）塔：常位于寺院的中心部位，形制奇特，类型繁多。其功能主要是供奉舍利，是佛寺的主要纪念性建筑，兼有点景和观景的双重作用，多成为局部景观的构图中心和借景对象。塔按平面形状分为正方形、六角形、八角形、十二边形、圆形、十字形等；按材质分为木塔、砖塔、砖木混合塔、石塔、铜塔、铁塔、琉璃塔等；按建筑造型分为单层式塔、楼阁式塔、密檐式塔、喇叭塔、金刚宝座塔等（图9-10、图9-11）。

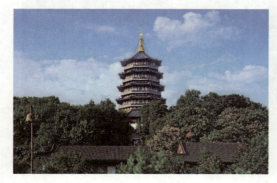
图9-10　杭州　六和塔

图9-11　南京　报恩寺　琉璃塔

（7）墙：形态各异、线条流畅、轮廓优美、气韵生动。其功能是围合和分隔园景空间，衬托或遮蔽不良景物（图9-12、图9-13）。

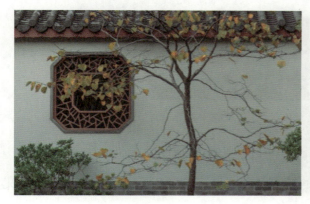 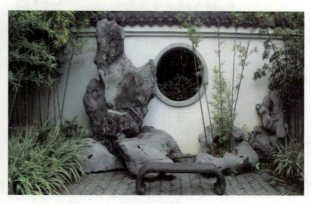

图9-12　墙　　　　　　　　　　　　　　　图9-13　颐和园　墙

（二）园林中的叠石

山无石不奇，水无石不清，园无石不秀，室无石不雅，叠石的运用也是造园的关键，石可作庭园的点缀，也可以石为主体，形成景观中心。园林中的叠石选料以太湖石和黄石为主，形态上可按漏、透、瘦、皱的标准来挑选（图9-14）。

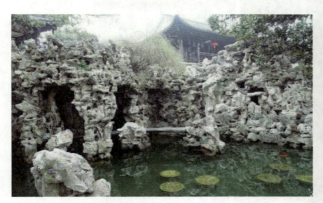 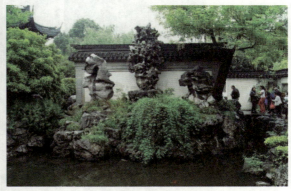

图9-14　叠石

（三）园林中的植物

园林植物作为造园最主要的因素之一，在园林中起观赏、组景、分隔空间、庇荫、防止水土流失等作用。特别是随着时间的变化，有表现空间变化景观、表现意境景观、表现景观美等美化方面的作用。其搭配遵循以下两个原则：

（1）整体性原则：在园林景观中，植物一般与其他景观要素一起出现，即和建筑、小品、铺装、水体等景观元素一起出现，此时植物处于支配地位或次要地位。同时也存在植物大面积或小面积作为单独观赏对象出现（图9-15）。

图 9-15　紫藤：在绿色的主题色和红色与灰色的建筑色系中起点缀作用

（2）协调性原则：在园林设计中既要考虑植物材料的生态习性，熟悉其观赏性能，还要注意植物种类间的群体美及与周围环境的协调，做到"景观与生态共生，美化与文化兼容（图 9-16、图 9-17）。

图 9-16　竹：绿色的竹与白色的墙、灰色的瓦形成一种清凉萧瑟的意境美

图 9-17　银杏：秋天银杏的黄与蓝天形成对比色，在红色城墙和金色梁柱的融合下显得气势辉煌

（四）园林中的理水

园林中的理水指的是中国传统园林的水景处理，在治水的基础上更为微观与艺术化。要求以各种不同的水型配合山石、花木和园林建筑来组景。江河湖泊是我国传统园林中理水创作的来源，园林中的理水是对自然水景的概括、提炼与再现。

（1）以池为主，平静的水面倒映出亭台山石植物，增加向下的层次感（图9-18）。

图9-18　以池为主的理水

（2）以人工浅显水系为主，配合岛、亭、山石、植物、水榭，在有限的空间里最大限度营造景致。

（3）选址时纳自然湖泊于其中，建筑依山傍水点缀其中使得整个园林大气开阔，一般只有皇家园林或城市规划才能做到（图9-19）。

（4）通过叠石的高度营造出小瀑布的感觉，配上适合水边生存的蕨类植物，使得园林更加精巧，富有细节美（图9-20）。

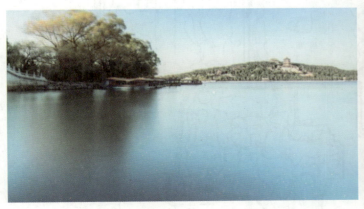 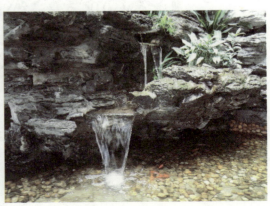

图9-19　纳自然湖泊于其中的理水　　　　　　图9-20　利用叠石营造小瀑布

第二节　园林赏析

一、中国园林的分类

中国园林主要分为皇家园林、私家园林、寺庙园林。

（一）皇家园林

皇家园林是指属于君主（皇帝、国王）及其家族（皇室、王室）的园林。由于君主拥有雄厚的资财，因此皇家园林规模宏大，气势恢宏，建筑装修都富丽堂皇。在造园艺术上极大地吸收了私家园林的造园养分，造园艺术高超。比较重要的代表实例有圆明园、颐和园和避暑山庄等。

1．圆明园

圆明园是我国历史上最著名的皇家园林，位于北京市西北郊海淀区，与其他两个附园（长春园和绮春园）合称圆明园。圆明园是中国园林艺术史上的一个光辉杰作。它不仅是当时国内最出色的一座大型园林，而且被介绍到欧洲而蜚声一时，被誉为"万园之园"，对18世纪英国自然风景园的发展进程产生一定的影响（图9-21、图9-22）。

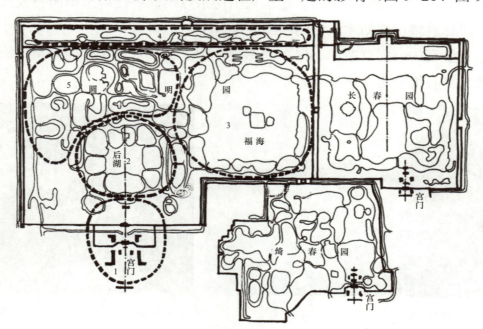

1—大宫门—宫廷区；2—九州景区；3—福海景区；4—北部景区；5—西部景区（集锦式散点景区）

图9-21　圆明园　平面图

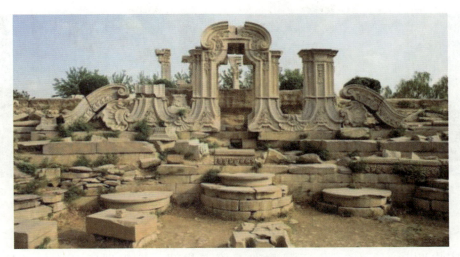

图9-22 圆明园 遗址

圆明园的造园艺术特点如下：

（1）在平地造园中运用"小中见大""咫尺丘壑"的叠山理水手法，巧理水系，创作出山重水转，层层叠叠的上百处自然山水空间。

（2）全园总体规划采取景点和景区结合布局的集锦方式，形成数量众多的"园中之园"，占地约为全园总面积的一半，这些园林景区，大多能利用叠山理水所构成的地形地貌变化，穿插嵌合园林建筑的院落空间，求得多样变化的造型艺术与形式美感。

（3）建筑布局采取"大分散，小集中"的方式，将绝大部分的建筑以组群形式散置于全园之中。

（4）大量摹仿江南地区的风景名胜和私家园林，融南北园林艺术风格于一体，仿中有创，求其神似而不拘泥于形似。

（5）运用象征性手法，表现"普天之下莫非王土"的皇家气派和观念。就圆明园整体布局来看，九州居中，象征中国大地，东有福海，海中三岛象征东海三仙山，西北角上全园最高的一处土岗"紫碧山房"，象征昆仑山，体现了当时帝王的世界观。

2．颐和园

颐和园原名清漪园，是一个以帝王君权神授、君临天下和藏奇纳胜的造园思想为指导，巧于相地借景和规划经营的离宫型自然山水园，其艺术风格主要表现：以"人化自然"的大型山水风景为主题，营造天然野趣与帝王至尊相结合，宗教气氛与世俗风味相融洽，园居听政与寄情山水相统一的游憩生活境域，寓情于景，达理于境，空间多样，生趣盎然，情景交融，意境深邃，达到了极高的园林艺术水平。颐和园不仅在中国园林史上地位重要，而且在国际上享有盛誉，1998年被联合国教科文组织列入世界文化遗产名录（图9-23、图9-24）。

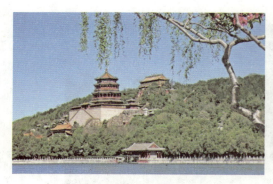
图9-23 颐和园 万寿山

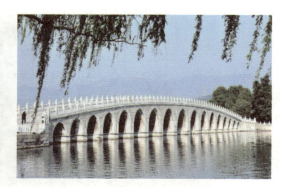
图9-24 颐和园 十七孔桥

3．避暑山庄

避暑山庄也叫热河行宫，位于河北省承德市北部，这里群山环抱，地势高爽，气候宜人，是清朝皇帝夏季避暑和处理政务的离宫别苑。占地面积564公顷，总体布局可以分为行宫区、湖泊区、平原区、山岭区四大景区，是我国现存占地最大的皇家园林。避暑山庄造园艺术的主要特色在于朴野、自然的景观风韵。

避暑山庄的布局表现出一种"移天缩地在君怀"的帝王心态。平原区的大漠草原情调，外八庙结合地形地貌所模拟的西北、西南边疆地区景观，其造景意图是为清廷与边疆少数民族进行政治联谊活动提供场所，渲染气氛，作为民族团结、祖国统一的象征（图9-25、图9-26）。

图9-25 承德避暑山庄 水心榭

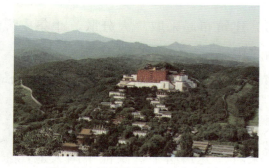
图9-26 承德避暑山庄 小布达拉宫

（二）私家园林

私家园林与皇家园林一样，是我国古典园林中的主要类别，它代表了民间住宅花园的精华，在园林史上做出了较大的贡献。在历史上，文人花园数量最多，有不少文人是历史上著名的文学家或书画家，影响很大。私家园林一般均规模较小，容纳不了许多景，没有苑囿那种宏大壮丽、摄人心魄的美景，但它别有韵味，能令人流连忘返，其关键就是园景中融合了园主的文心和修养。

苏州宅院是中国江南私家园林的代表，其保存数量占全国最多，艺术水平也最高。

苏州宅院被认为是中国文人山水园的典范，以拙政园为最。

拙政园中的天泉亭是一座重檐八角亭，出檐高挑，外部形成回廊，庄重质朴，围柱间有坐槛，可以坐歇欣赏。四周草坪环绕，花木扶疏。亭北平岗小坡，林木葱郁。亭子之所以取"天泉"这个名字，是因为它的下面有一口井，此井终年不涸，水质甘甜，因而被称为"天泉"（图9-27）。

拙政园小飞虹得名于南朝宋鲍昭《白云》一诗中的"飞虹眺秦河，泛雾弄轻弦"。小飞虹是苏州园林中极为少见的廊桥，东接由倚玉轩南下的曲廊，西接得真亭，是游廊涉水时的一种空间延展，更是审美的时空叠加后形成的人间仙景。

拙政园香洲，通体高雅而洒脱，其身姿倒映水中，更显得纤丽而雅洁。香洲造型轻巧，三面伸出水中。船舫分为前、中、后三部分：前舱高高如亭，可赏景；中舱开阔为轩，可宴客；尾舱两层为楼，可读书，也可揽景怡神。香洲船头上悬有文徵明写的题额，后人还专门为之题跋（图9-28）。

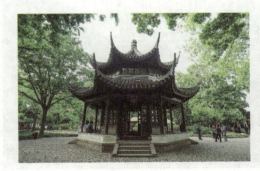
图9-27 拙政园 天泉亭

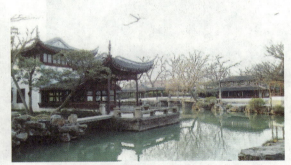
图9-28 拙政园 香洲

拙政园远香堂匾额原为清沈德潜撰，隶书，今由张辛稼补书。取北宋周敦颐《爱莲说》中"香远益清"句意。赞美莲花的清香、洁净、亭立、修整的特性与飘逸、脱俗的神采，用"香远益清"借喻君子品格高尚，声名远扬。这正是我国古代文人对自然美欣赏的传统特点。因莲花为佛花，故也展露了作者思想深层的佛学因缘。该堂北面平台宽敞，下有广池。夏日池中有千叶莲花，花蕊簇簇，翠盖凌波，流风冉冉，真是"花常留待赏，香是远来清"（图9-29）。

（三）寺庙园林

寺庙园林是我国古典园林中的又一大类。从园林学上讲，它并不是狭隘地仅指佛教寺院和道教宫观所附设的园林，而是泛指依属于为宗教信仰和意识崇拜服务的建筑群园林（图9-30、图9-31）。其特点如下：

图9-29 拙政园 远香堂

（1）建筑多运用"略成小筑，足征大观"的手法，以较小的建筑布置在一些制高点和景观转折点，控制整体风景形势，达到"千山抱一寺，一寺镇千山"的艺术效果。

（2）寺庙建筑空间处理善于吸收"世俗"园林建筑中开敞、渗透、连续、流动等手法，加强与自然景色之间的对话，打破封闭、孤立的静态空间感。

（3）建筑单体营造上，多就地取材，运用当地民间建筑的传统处理手法，既满足了宗教活动的要求，又具有浓厚的乡土气息和地方色彩。

（4）细节处理上，善于控制建筑尺度，掌握适宜的体量，用质朴的材料、素净的色彩，表现出不同于其他园林建筑类型的素雅气氛。

（5）善于运用有特色的园林建筑小品来深化景观意蕴。

（6）植物造景上：树种选择注重因地制宜，采用多单元，多层次的构图手法，组成一幅幅风景画卷。

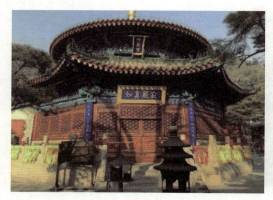
图9-30　北京潭柘寺

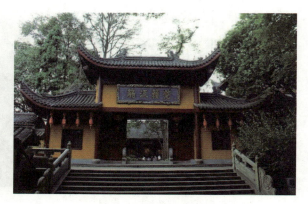
图9-31　杭州灵隐寺

二、中国园林艺术对世界园林文化的贡献

中国古典园林艺术自成体系，丰富了世界文化遗产。它具有高超的艺术魅力和不可替代的文化遗产唯一性，在世界文化遗产中独树一帜，风流千载。中国园林进入世界自然与文化遗产目录的有云南丽江古城、承德避暑山庄、北京颐和园、苏州古典园林（含拙政园、留园、环秀山庄、网师园等）。中国古典园林巧夺天工，丰富了世界园林宝库。

中国园林的营造，不仅要求构思巧妙、布局自然，而且讲究工艺精湛、装饰精美。中国古典园林艺术以其自然化的审美趣味，"宛自天开"的景观布局，清雅幽远的文学意境，深深吸引和感染了欧洲人。

中国古代造园艺术以布局自然变化、景观曲折幽深为特点，将人工美与自然美巧妙地相结合，源于自然，高于自然。

中国古典园林师法自然，促进了人类生态发展。园林是人类与自然进行物质与情感交流的特定场所，其本质的存在意义是协调人与自然的关系，修复人与自然日益分离的

生态关系。园林艺术与其他艺术的区别，就在于它对于自然、生态、场所、文化与人的行为的特殊关注。

三、世界园林经典案例

（一）拉维莱特公园

拉维莱特公园是西方后现代最典范的园林，既不是传统的法国园林，又不是自然造化的英国式园林。公园建造于"解构主义"这一艺术流派逐渐被广大设计师认可的年代，认为设计可以不考虑周围的环境或文脉等，给人一种新奇、不安全的感觉。公园在建造之初，它的目标就定为"一个属于 21 世纪的、充满魅力的、独特并且有深刻思想意义的公园"。它既要满足人们身体上和精神上的需要，又是体育运动、娱乐、自然生态、科学文化与艺术等诸多方面相结合的开放性的绿地，并且，公园还要成为各地游人的交流场所。建成后的拉维莱特公园展示着法国的优雅、巴黎的现代、热情奔放，具体到音乐、绘画、雕塑等，甚至还有被认为是最优雅的语言——法语的展示（图 9-32）。

图 9-32　法国　巴黎拉维莱特公园

（二）美国纽约中央公园

号称纽约"后花园"的中央公园，不只是纽约市民的休闲地，更是世界各地旅游者喜爱的旅游胜地。1850 年，新闻记者威廉·布莱恩特在《纽约邮报》上进行公园建设报道之后，1856 年，Frederick Law Olmsted 和 Calbert Vaux 两位风景园林设计师建成了此公园。中央公园坐落在摩天大楼耸立的曼哈顿正中，占地 843 英亩（5 000 多亩），是纽约最大的都市公园，也是纽约第一个完全以园林学为设计准则建立的公园。它是一个完全人造的自然景观，里面设施为浅绿色亩草地、树木郁郁的小森林、庭院、溜冰场、回转木马、露天剧场、两座小动物园、可以泛舟水面的湖、网球场、运动场、美术馆等（图 9-33）。

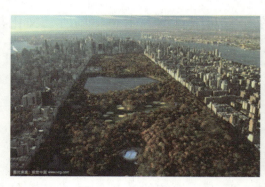
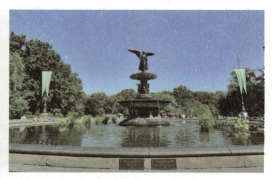

图 9-33　美国纽约中央公园

（三）日本大德寺

大德寺大仙院书院庭园的枯山水是让人为之倾倒的枯山水。这是一处表现水源出自深山幽谷、流向大海的枯山水之景。围绕着书院的两块矩形空间的交界处，耸立着全庭最高、最大的立石，代表水流所出的源头；立石之下设置了一组三段式的枯瀑布，枯瀑布之下则是一组天然石造成的桥石组，白砂的水流经过石桥下。平坦的白砂上还放置了一块舟石、数块石组，舟石代表海上往来于蓬莱岛运输宝物的宝船，石组则象征着海上点点岛屿。庭园中水流的部分完全使用白砂纹路来替代，使观者不见水而如见水，堪称师法自然的杰作（图 9-34）。

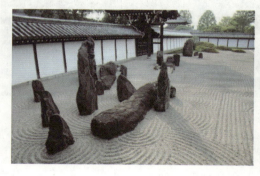
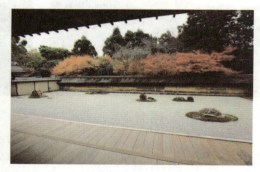

图 9-34　日本大德寺

拓展模块

服装设计艺术欣赏 第十章

　　服饰是人类特有的劳动成果，它既是物质文明的结晶，又具精神文明的含义。人类社会经过蒙昧、野蛮到文明时代，缓缓地进行了几十万年。我们的祖先在与"猿猴相揖别"以后，披着兽皮与树叶，在风雨中徘徊了难以计数的岁月，终于艰难地跨进了文明时代的门槛，懂得了遮身暖体，创造出一个物质文明。然而，追求美是人的天性，衣冠于人，如金装于佛，其作用不仅在遮身暖体，更具有美化的功能。几乎是从服饰起源的那天起，人们就已将其生活习俗、审美情趣、色彩爱好，以及种种文化心态、宗教观念，都沉淀于服饰之中，构筑成服饰文化精神文明内涵。

第一节 服装设计概述

一、服装设计的基本概念

服装是指人们的衣着装束。服装是一个较大的概念，它不仅包括了上衣和下装，还包括了鞋、帽、手套、袜子、领带等服饰品。设计，是指设想和计划。服装设计就是构想一个制作服装的方案，并借助材料和裁剪工艺，使构想实物化的过程。

二、服装设计的种类

1．从作用上分类

（1）预测型：是指为服装的流行趋势而进行预报性的设计（图10-1、图10-2）。

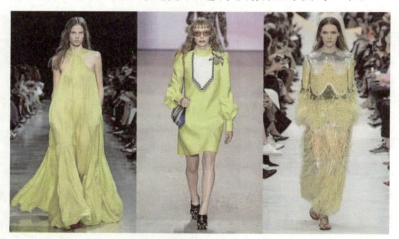

图10-1　Rochas, Louis Vuitton, Valentino 2020春夏发布会（预测型）

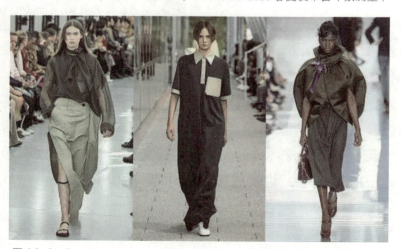

图10-2　Sacai, Lacoste, Maison Margiela 2020春夏发布会（预测型）

（2）展示型：是指为展现设计者设计水平和实力而进行的设计（图10-3）。

（3）销售型：是指为满足人们生活所需的服装产品设计（图10-4）。

（4）投标型：是指为某一企业、团队的职业着装，或某一重大社会活动的专用服装征集的设计（图10-5）。

（5）个人型：是指为个人平时穿着、结婚、演出而进行的设计（图10-6）。

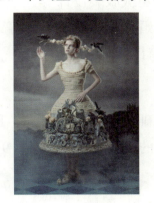

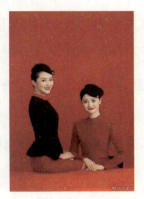

图10-3　展示型服装　　　　　图10-4　销售型服装　　　　　图10-5　投标型服装

（二）从表现对象上分类

（1）实用型。实用型设计由于表现的对象是穿着者，因而设计思维往往局限在穿着者的自身条件上，要迎合穿着者的喜好，符合穿着者的身材、职业等多方面的需求（图10-7）。

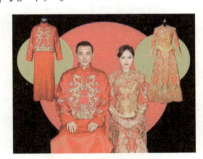
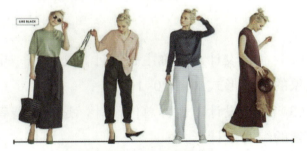

图10-6　个人型服装　　　　　　　　　图10-7　实用型服装

（2）创意型。设计表现的主体是设计师自己，设计的目的是表现设计师的设计思想（图10-8）。

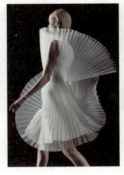

图10-8　创意型服装

(三）从品种上分类

（1）在年龄、性别上，有童装、中老年装、男装、女装设计等。

（2）在季节上，有夏装、冬装、春秋装设计等。

（3）在材料上，有新能源服装、针织服装、裘皮服装、羽绒服装设计等。

（4）在用途上，有职业装、休闲装、运动装、表演装、婚礼装、泳装设计等。

（5）在款式上，有衬衫、西装、夹克衫、大衣、裙装设计等。

（四）从创作方式上分类

（1）变化设计。也称变体设计，是以一种服装款式为基础原型，进行形态、比例、表现形式等诸多因素的变化，从而构成目的全新的服装形象的设计形式（图10-9）。

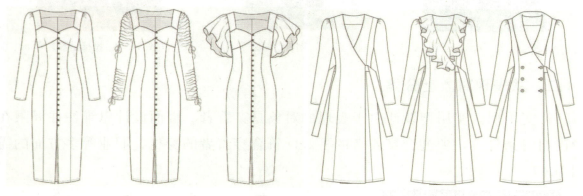

图10-9　变化设计服装

（2）命题设计。也称主题设计，是根据一个主题所限定的范围和提供的线索进行构思想象的设计形式（图10-10）。

（3）整体设计。也称总体设计，是对穿着者的服装款式、着装形象、服饰配套等诸多因素的综合设计形式。

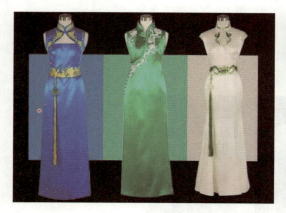

图10-10　郭培的命题设计：2008年北京奥运会颁奖礼服

（4）系列设计。就是一组既相互联系又相互制约的服装群体的设计形式（图10-11）。

图 10-11　"Jil Sander. Present Tense" Jil Sander 系列设计作品

第二节　服装设计艺术欣赏

（一）中国服装设计作品欣赏

1. GUO PEI（郭培）

郭培是亚洲高级时装工会卓越会员、中国首位也是唯一法国高定公会正式受邀会员，连续3年6次登上巴黎高定舞台。荣登 TIME、《时代周刊》全球 100 位最具影响力人物榜单。其耗时5万个小时的作品"大金"于 2015 年在大都会博物馆"镜花水月"特展中展出。在 30 年的设计生涯中，她推动了中国高级定制品牌的发展，是高定时装领域的权威艺术家（图 10-12）。

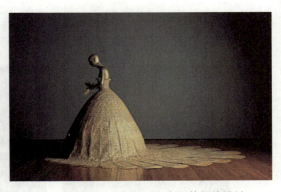

图 10-12　名为"大金"的郭培设计

2015 年，她为美国乐坛明星 Rihanna 设计的黄色刺绣礼服，在纽约大都会艺术博物馆慈善晚宴红毯亮相成为国际焦点（图 10-13），她更被誉为"中国高定第一人"。用了一年半时间筹备的《郭培：中国艺术与高级定制服装》是郭培的第一个亚洲个展，她本人也参与了构思。29 件由她创作的经典作品将与博物馆珍藏的 20 件中国艺术精品同台亮相，进行一场时尚与艺术的精彩"对话"。这次展览把娘惹嫁衣与郭培的作品同时展出，让大众能一窥并做出比对。郭培改变了裁剪手法，运用更纤瘦的身

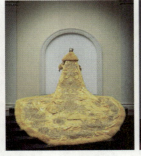
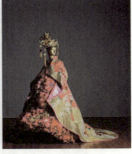

图 10-13　（左）郭培设计的"黄皇后"（右）郭培设计的"宫花"

形和喇叭袖,并将两件短裙合二为一。作品也运用十分精美的金色刺绣,同时保留荷花与金鱼的吉祥寓意,20世纪早期出口向海外华人的中式嫁衣,被中国设计师"搬回"中国(图10-14)。

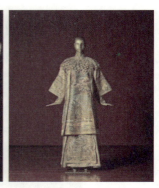

图10-14　(左)博物馆展品:娘惹华人新娘袍;(右)郭培的"凤求凰"

(二)熊英

2014年在苏州同里古镇、2015年在北京798艺术区,横空出世的南北两场大秀,以上善若水、冰山冰释为立意,揭开了"盖娅传说"的面纱,也为品牌定调:基于中国传统服饰和当代艺术,致力于传承中国智慧美学和精湛服饰工艺,并始终坚持将原创精神转化为独特的服饰美学文化。之后,便是"起承转合"四场东方主题大秀连续四年参加巴黎时装周——2016年《大圆智境·圆明园》首登巴黎歌剧院,2017年《四大美人》再赴西方艺术殿堂,2018年敦煌主题的《画壁·一眼千年》转场罗斯柴尔德公馆,2019年戏曲主题的《戏韵·梦浮生》惊艳了巴黎小皇宫;与此同时,"盖娅·传说"每完成一场巴黎大秀,必定在国内也做一场大型发布,在东西、中外之间做一个呼应与平衡(图10-15、图10-16)。

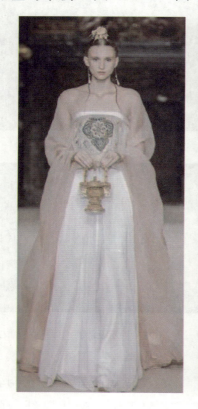
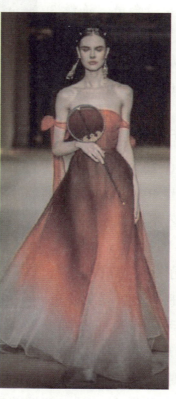
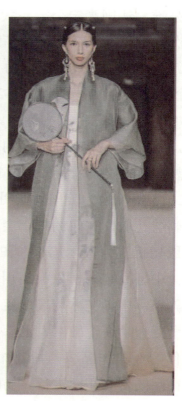

图10-15　《画壁·一眼千年》

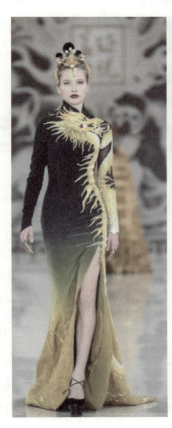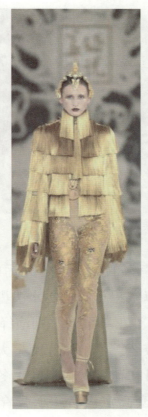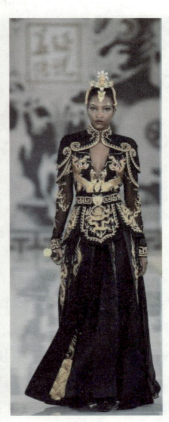

图 10-16 《戏韵·梦浮生》

2021 年，中国高级女装品牌"熊英·盖娅传说"，成功举办了"征途"2021 秋冬系列发布会。本场发布会主题"征途"的设定，有原生的力量感，通过部落图腾的风格，整场发布会描摹自然中最原始纯粹的一面。土地颗粒、树木年轮、岩石纹理、植被脉络、花果层叠、山川沟壑、荒野丛林，从宏观到微观世界最真实的生命肌理都让人为之惊叹！"天地宇宙，生命始源；万物芸芸，各归其根；一念无我，天人合一。"本次大秀延续了"熊英·盖娅传说"的宇宙观和生命观，结束了 2021 SS 的"乾坤·沧渊"主题大秀后，生命的力量从海洋延续到陆地。运用涂鸦、扎染、捆扎、编结、流苏、栽绒、堆绣、丝带绣、毛线绣等比较原始粗犷的工艺手法呈现出大地上生命的厚重与多彩。

（三）劳伦斯·许

2017 年，中国著名时装设计师劳伦斯·许第三次亮相巴黎高定时装周 T 台，联袂 sheme（中国流行色协会理事单位）以绘画大师李可染和张大千作品的笔法为灵感，在璀璨辉煌的法国巴黎洲际酒店向全世界展示了以贵州蜡染、贵州苗绣、苏绣、蜀绣等多种中国非物质文化遗产为艺术灵魂的《山里江南》大秀作品。来自古老中国的文化瑰宝就这样再一次在全球最顶尖的时尚舞台上绽放迷人风采（图 10-17）。

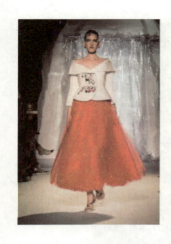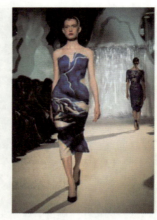

图 10-17　《山里江南》

本场发布如同一次"山里江南"的旅行，分为远山、近山、进山三个部分。38套作品分为两大主题："山水系列"以浓墨重彩的山水泼墨风格展现中国文化的壮阔舒展，代表中国美学创意的灵魂与品质；"花鸟系列"则演绎了一场回归山林的梦幻旅行，呈现古典与现实相融合的高定手工技艺。"山里江南"大秀除展现山的秀美、水的灵动、花鸟的意境之外，春日玉兰、夏日初荷、秋日枫叶、冬日梅花等元素也展现其中，让人感受到一年四季不同的美景。38套高定作品，承载着设计师浪漫情怀的"田园梦"，在"中国定制"的作品中充分展现"山水""花鸟""红豆"等独具中国文化特色的艺术概念，以及绝美绝伦的中国山水文化和少数民族原生态文化。"迤逦的自然风光，不时搅动我的创作灵魂。就像去登山，远可观山的全景，高耸入云巍峨壮美，近可走入山林，将层层叠叠的风景纳入眼前。"劳伦斯·许联袂 sheme 此番携"山里江南"再度出发，似铅华洗尽，由极致繁华落脚于返璞归真，不着痕迹地挖掘出中国古典文化中最精粹的隐世情怀，勾勒出放空于山林间的采菊悠然，带来"中国定制"直抵人心的艺术震撼。

二、国外服装设计作品欣赏

（一）Chanel（香奈儿）

香奈儿是法国奢侈品品牌，由可可·香奈儿于1910年创立，总部位于法国巴黎。香奈儿产品种类繁多，有服装、珠宝饰品及其配件、化妆品、护肤品、香水等。该品牌的时装设计具有高雅、简洁、精美的风格，传承的经典有小黑裙、山茶花、双色鞋等。

"服装的优雅，在于行动的自由。"在20世纪，可可·香奈儿为上流社会仕女创作出简洁而奢华的小黑裙，成功地塑造了亦刚亦柔的独特女性气质。可可·香奈儿说："我想为女士们设计舒适的衣服，即使在驾车时，依然能保持独特的女性韵味。"直到今天，香奈儿的小黑裙依然是全球女性梦寐以求的选择。粗花呢是可可·香奈儿在第二

次世界大战结束后的经典之作。轻奢的设计风格经久不衰，拥有上乘的质感采用极简的裁剪方式，而小香风更是品位和精致的代表（图10-18、图10-19）。

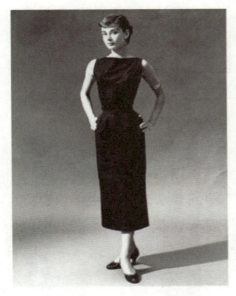

图10-18　香奈儿小黑裙

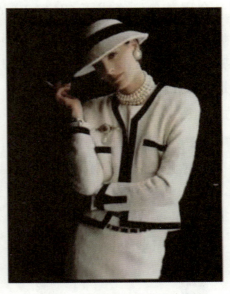

图10-19　香奈儿粗花呢外套

卡尔·拉格菲尔德于1983年，成为香奈儿品牌设计师，在外界普遍不看好的情况，成功使品牌复活，令香奈儿成为世界上最赚钱的时装品牌之一。人们称他为"时装界的恺撒大帝"或"老佛爷"；他是香奈儿和Fendi与他签订了"终身契约"的创意总监。卡尔完美提炼可可香奈儿的优雅精髓，改良比例，留住忠心客之余，适可而止地注入运动、摇滚元素，吸引一众年轻人，并将高级定制精湛工艺发扬光大，成功将第二次世界大战后的Chanel引领上一条摩登典雅的康庄大道（图10-20）。

图10-20　卡尔·拉格菲尔德为香奈儿所做的设计手稿

电影与缪斯 CHANEL（香奈儿）2021 春夏高级成衣系列由老佛爷的继任者——香奈儿品牌创意总监 Virginie Viard 发布，此次一共发布了 67 个秀品/单品。款式方面，粗花呢＋金属链条已经成了 CHANEL 品牌标识之一，设计师在原有经典款式的基础上推陈出新，创造出更多新的可能性。她给了女性更多的选择，而穿香奈儿的人也不再局限于职场女性。她可以适合各种身份的人。明星艺人、公司白领、创业者……香奈儿女郎可以是优雅的、叛逆的、小众的。香奈儿的精神是倡导一种随心所欲的，独立自由的生活方式（图 10-21）。

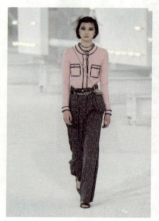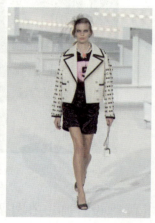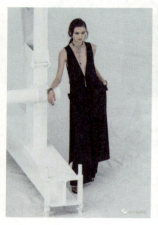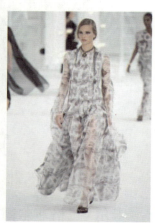

图 10-21　香奈儿 2021 春夏高级成衣系列

（二）Dior（迪奥）

Dior 是这个时代最声名赫赫的奢侈品牌之一。哪怕你对时尚一无所知，也不太可能没听过"Dior"的大名。Dior 的成名经历也是时装史上最为老生常谈的故事之一。1947 年，如同一颗流星划过暗夜的天空，"New Look"（新风貌）打破了第二次世界大战后的落寞与沉寂，因为 Dior 的出现，巴黎重回世界时尚舞台之巅……

如今，在我们回顾 Dior 时，Bar 套装已被视为其最佳代言，所谓"Bar"套装，是由一件珍珠白山东绸贴身西服上装和一条黑色百褶羊毛伞裙组成。柔和的肩线、纤瘦的袖型，以束腰构架出的细腰强调出胸部曲线的对称，长及小腿的宽阔裙摆，使用了大量的布料来塑造圆润的流畅线条，满足了第二次世界大战时期女性们对奢华的渴望。当 Harper's BAZAAR 的主编 Carmel Snow 踏入蒙田大道 30 号迪奥先生工作室时，脱口而出一句"What such a new look！"自此独特的迪奥套装有了传世名称"New Look"（图 10-22）。

迪奥先生一直以来希望以建筑线条"构筑"时装之美。这套 A 字廓型礼服套装便是成功的尝试。这套于 1948 年诞生的高级定制用了当时最时髦的千鸟格纹黑白交织呢绒，背部专门设计了"飞行"风格的裆布褶，将女性打造成新时代的探险家，以超出寻

常的宽大上衣下摆和黑色羊毛针织双排扣紧身长裙塑造出女性曲线。女性身体在衣服的包裹下如同含苞欲放的花朵，用直线、黑白色完美地反衬出女性的柔美。此套高级定制礼服由玛丽昂·歌迪亚（Marion Cotillard）重新演绎（图10-23）。

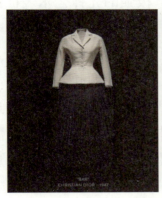 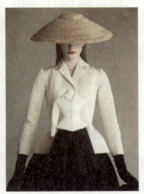

图10-22 "New Look"的代表作："Bar"套装

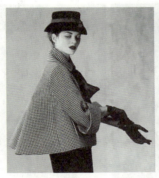 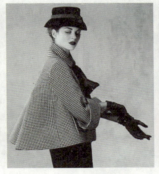 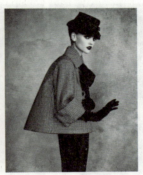

图10-23 迪奥套装

迪奥先生对花朵的热爱可以追溯到他在诺曼底海边格兰维尔度过的童年。花园中种植的玫瑰成为他一生的挚爱，在迪奥的服饰乃至珠宝系列中常见娇艳的玫瑰形象。这件高级定制用粉色塔绸直接打造成为玫瑰花朵的形状，让鸡尾酒会上的巴黎女郎散发出无限光芒（图10-24）。

图10-24 迪奥花朵礼服

（三）Versace（范思哲）

范思哲创立于1978年，品牌标志是神话中的蛇妖美杜莎（Medusa），代表着致命的吸引力。范思哲的设计风格非常鲜明，独特的美感、极强的先锋艺术表征让他风靡全球，强调快乐与性感，领口常开到锁骨以下，撷取了古典贵族风格的豪华、奢丽，又能充分考虑穿着舒适及恰当地显示体型。

范思哲善于采用高贵豪华的面料，借助斜裁方式，在生硬的几何线条与柔和的身体曲线间巧妙过渡，范思哲的套装、裙子、大衣等都以线条为标志，性感地表达女性的身体。范思哲品牌主要服务对象是皇室贵族和明星，其中晚礼服是范思哲的精髓和灵魂。

Versace 2021春夏系列的核心是以乐观且充满希望的方式，让你获得力量，带你展望未来。Versacepolis是神话与未知现实交汇的地方。它建立在海底，是由美杜莎统治的乌托邦梦想空间，强大而自信的男女在此聚居（图10-25）。

图10-25　Versace 2021春夏系列

平面设计艺术欣赏 第十一章

满足

 平面设计作为一种"视觉语言",可以使受众快速、有效地接收到准确的信息,具有地域的跨越性、直观性和国际性,能够给人一种强烈而深刻的印象,比起"语音语言",更具良好的传播作用。

第一节 平面设计总概述

一、平面设计的基本概念

设计是有目的的策划，平面设计是这些策划将要采取的形式之一，在平面设计过程中需要用视觉元素来传播设想和计划，用文字和图形的形式把信息传达给受众，让人们通过这些视觉元素了解设计者的设想和计划。简而言之，设计者将一些基本图形、文字按照一定的创意在平面上表现图案的过程，运用点线面与色彩在平面上传达语义。

二、平面设计起源

平面设计的历史可追溯至公元前 14 000 年左右的拉斯科山洞（Lascaux）壁画，以及在公元前 3 000—4 000 年诞生的书写语言，两者都是平面设计史上重要的里程碑，对其他以平面设计为基础的相关领域来说也非常重要。《凯尔经》（Book of Kells）是早期平面设计的范例之一。这是一本有着华丽装饰文字的圣经福音手抄本，约在公元 800 年由凯尔特修士制作（图 11-1）。

三、平面设计的发展

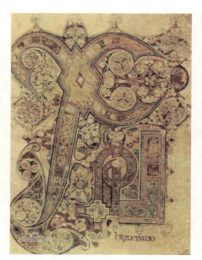

图 11-1 《凯尔经》插图

平面设计随着印刷术的发展而兴起，在唐朝，雕刻过的木板被用来印制图案于纺织品上，随后也用于印制佛教经典。在公元 868 年所印制的佛经是所知最早的印刷书籍。到了宋朝，由于活字印刷术的发明，卷轴和书本能够方便地印制更多文字，因此让书籍广泛普及。1450 年，古滕堡的活字印刷术让书籍在欧洲地区开始广泛普及。阿图斯·曼纽修斯设计出的书籍结构成为西方出版设计的基础。这个年代的平面设计被称为人文主义或旧式风格。

到了 19 世纪晚期的欧洲，特别是英国，开始将平面设计从美术领域中分割出来。1892—1896 年，威廉·莫里斯的凯尔姆斯科特出版社出版的多本书籍被视为工艺美术运动中最重要的平面设计产品，也帮助平面设计从制造工业和美术领域中分割出来，间接促成了 20 世纪初期平面设计的快速发展。中国现代意义的平面设计的确立是在 1992 年在深圳举办的"平面设计在中国展"。21 世纪初，平面设计在中国已经伴随中国经济的发展进入商业领域。

四、平面设计的种类

目前常见的平面设计可以归纳为网页设计、包装设计、DM 广告设计、海报设计、POP 广告设计、标志设计、书籍设计和 VI 设计。

（1）网页设计。网页设计主要负责网页的美工设计，或者说是网页版面设计，设计师精通美学，懂得 Photoshop（PS）、Flash、Dreamweaver（DW）等制作软件，具有一定的策划知识。网页页面效果必须清晰简洁，还要适合后台调用（图 11-2）。

图 11-2　网页的设计效果

（2）包装设计。包装设计指选用合适的包装材料，运用巧妙的工艺手段，为包装商品进行的容器结构造型和包装的美化装饰设计。

包装作为实现商品价值和使用价值的手段，在生产、流通、销售和消费领域中，发挥着极其重要的作用，它是品牌理念、产品特性、消费心理的综合反映，是企业设计不得不关注的重要课题，包装设计也就成为市场销售竞争中重要的一环（图 11-3）。

（3）DM 广告设计。DM 是英文 Direct Mail 的缩写，意为"直接邮寄广告或直投广告"，即通过邮寄、赠送等形式，将宣传品送到消费者手中，还可以借助传真、杂志、电视、电话、电子邮件或直接网络、柜台散发、专人派送、来函索取、随商品包装发出等形式进行传播（图 11-4）。

图 11-3　包装设计效果图　　　　　　　　　图 11-4　DM 广告设计

（4）海报设计。海报设计作为平面设计中最基础的一个项目，它既要通过视觉效果来吸引消费者前来查看，又要通过清晰的排版和文字来表达主题，以达到传播的作用（图 11-5）。

图 11-5　招聘海报设计

（5）POP广告设计。POP广告又称为售卖场所广告，是一切购物场所内外如百货公司、购物中心、商场、超市、便利店等所做的现场广告的总称。POP设计主要包括产品标签POP设计、促销POP设计、卖场POP设计。有效的POP广告能激发顾客的随机购买欲望，也能有效地促使计划性购买的顾客果断决策，实现即时即地的购买（图11-6）。

（6）标志设计。标志也称徽标、商标，英文为LOGO，是现代经济的产物，是一种具有象征性的大众传播符号，它以精练的形象表达一定的含义，并借助人们的符号识别、联想等思维能力，传达特定的信息。

图11-6 POP广告设计

标志将具体的事物、事件、场景和抽象的精神、理念、方向，通过特殊的图形固定下来，使人们在看到标志的同时，自然地产生联想，从而对企业产生认同（图11-7）。

宝马标志　　　　　　玛莎拉蒂标志　　　　　　奥迪标志　　　　　　凯迪拉克标志

图11-7 车标

（7）书籍设计。书籍设计就是对图书的装订、包装设计。设计过程包含印前、印中、印后对书的形态与传达效果的分析。书籍设计是指书籍的整体设计，它包括的内容很多，其中封面、扉页和插图设计是其中的三大主体设计要素。具体是指对开本、字体、版面、插图、封面、护封以及纸张、印刷、装订和材料事先的艺术设计。从原稿到成书的整体设计，被称为装帧设计。

封面设计是书籍装帧设计艺术的门面，它通过艺术形象设计的形式来反映书籍的内容。在当今琳琅满目的书海中，书籍的封面起到了一个无声的推销员作用，它的好坏在一定程度上将会直接影响人们的购买欲（图11-8）。

图 11-8　《在诗书中，醒来》书籍设计效果

（8）VI 设计。VI 设计即 Visual Identity，通译为视觉识别系统，是 CIS（企业识别）系统中最具传播力和感染力的部分。以企业标志（LOGO）、标准字体、标准色彩为核心展开完整、体系的视觉传达体系，是将企业理念、文化特质、服务内容、企业规范等抽象语意转换为具体符号的概念，塑造出独特的企业形象。

VI 设计一般包括基本设计和应用设计两大部分。其中，基本设计部分一般包括企业的名称和标志设计、标准字体、标准色、辅助图形、标准印刷字体、禁用规则等（图 11-9）；应用设计部分一般包括办公事务用品、生产设备、建筑环境、产品包装、广告媒体、交通工具、衣着制服、旗帜、招牌、标识牌、橱窗、陈列展示等（图 11-10）。

图 11-9　VI 基本设计

图 11-10 VI 应用设计

第二节　平面设计的图形艺术

图形语言表现是对产品或对象的深刻思考和系统分析，充分发挥想象思维和创造力，将功能、特点等方面形象化、可视化。

一、幽默和夸张的形式表现商品的功能

我们不得不佩服图 11-11 中设计师的想象力和创作手法。Aspirin（阿司匹林，对缓解轻度或中度疼痛，如牙痛、头痛、神经痛、肌肉酸痛及痛经效果较好，也用于感冒、流感等发热疾病的退热，治疗风湿痛等）药物广告中对疼痛和难受的感觉进行夸张的图形设计，对人们疼痛和难受时的需求与阿司匹林产品能缓解疼痛和难受这一相关联的特质，做出夸大表现，传达人们对阿司匹林这一药物产品的强烈诉求，达到了良好的广告效果。

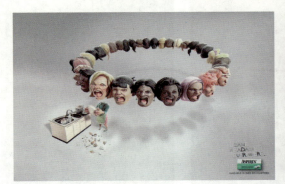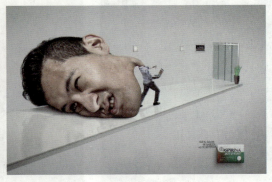

图 11-11 阿司匹林广告

这种图形语言，也就是被宣传产品符合人或事物的某种需求，必须是真实的，具有一定的幽默感，符合人们的审美情趣和欣赏习惯，将这一需求在海报画面中通过想象、对比等手法主观夸大，突出产品的形象和对产品的强烈感受，使画面能够清晰明了地传达主题思想，让受众更快速、明确地了解到商品的特征。图11-12的功能饮料广告中将饮料夸张成肉和蔬菜，意在告诉消费者，饮料富含蛋白质和维生素。

图 11-12　功能饮料广告招贴

图形语言在运用过程中不能单纯为了追求画面刺激感，而致使画面夸张得过于荒诞而没有美感，这样则会适得其反，引起受众的逆反心理，降低对该产品的信任度，购买欲也会相应降低，从长远来看，这对该企业、公司或集团的利益也有负面影响。

二、形象和类似的外形比喻商品的特点

俄罗斯CURTIS品牌水果茶这组创意图形广告十分形象，让人食欲大增。设计师运用了置换的方式，将各种美味的水果与茶壶做了替换，色调让人感觉很有食欲。每一个水果的外形与壶、杯等器皿的搭配非常到位，加上一些水蒸气等动感元素，让水果味的茶水看起来变得更加可口（图11-13）。

图 11-13　创意海报

这是一种置换的艺术语言，在保持物体整体基本形态特征的基础上，将局部或全部形态加以替换，使整体形象变成另一种独具特点的形象，赋予另一种含义。经过替换手法设计出的新图形离自然事物的真实较远，但具有更深层的含义，往往更接近社会生活意义和艺术的真实。如通鼻药物广告，将鼻子置换成绿色小狗，比喻鼻子通了，嗅觉灵敏了；将自行车的脚踏板部分置换成一把大锁，比喻锁的安全（图11-14、图11-15）。

图11-14　通鼻药物广告招贴

图11-15　锁的广告招贴

三、借用与依存的外形寓意商品的内涵

　　标志多用于表示特定对象的个性形象，可以是具有一定设计感的文字、图形等。标志的作用在于帮助人们更容易记住特定对象并将所见与之关联。

　　同学们：你能说说图11-16中的这个标志是什么行业吗，它们为什么要这样设计。

　　这种设计手法叫"正负"设计，一个图形一般有图案部分及衬托图案部分的两个形，属于图案的部分一般称为"图"，也叫"正形"；而衬托图案的部分称为"地"，也就是"负形"。通过正形与负形的互补互衬关系，相互借用与依存，形成大图形中隐含小图形的创意图形，使各形体在视觉传达上既表现出形中有形，又简练明了、各自独立。

图11-16　自行车商店标志设计

　　正负形的运用是设计师平时创作很有力的一种表达方式，它建立的平衡能够迅速地吸引观者的注意力。正负形的对比实质上表现为形体通过明暗关系即黑白极色所造成的

对比，即使是色彩标志，也要求正负形在明度上获得反差，相互衬托，使其形象效果更为明晰，更具吸引力。在标志的设计中，正负形的对比与变化，使图形更生动、趣味性更浓（图11-17）。

简单的创意方法总能在不经意间带给人意想不到的惊喜，图11-18、图11-19这些简单图形，都采用了"正负形"的创意方法，您能够猜出它有几个意思吗？

招贴设计中同样如此，我们常说"一语双关"，语言是这样，"正负艺术"的图形语言同样是这样。将"正形"和"负形"间的界线进行巧妙的处理，使之成为这两部分的公用线，即会产生时为图形、时为背景的变化现象，而且画面中的所有空隙都能够"说话"，正负图形的互相借用，还可以产生十分突出的艺术魅力与感染力。设计师能够把握适形、合璧、共形、重构、装饰等表现手法，通过巧妙安排，精心布置，实现创意、创新的目的。

图11-17　吴耿强　温室效应

图11-18　宠物店标志

图11-19　宠物医院标志

第三节　平面设计的色彩艺术

在视觉艺术中，色彩往往是最先引起人们注意的要素之一，就整体而言，色彩更优于图形与文字的表达。色彩被广泛地应用到现代科学、工业、交通、医疗、商业以及人们日常生活的各个方面。自然界创造了丰富的色彩，人类则运用色彩改造世界，色彩无处不在。如何将色彩的影响力发挥得淋漓尽致？如何通过色彩来表达设计师的思维观念？如何通过色彩来吸引观者的注意力、抓住观者的注意力、用色彩来传达信息？下面我们来欣赏平面设计中的色彩语言艺术吧！

一、高度的对比和生动的色彩渲染活力与生机

儿童产品以对比强烈的、鲜艳的色彩为主（图11-20、图11-21）。

图11-20　儿童水杯创意海报

图11-21　儿童水杯创意海报

二、相似的模拟和对应的色彩引发味觉与嗅觉的共鸣

食品包装的色彩往往能使人们联想到食物的味觉、嗅觉，如香、酸、甜、苦、辣等（图11-22、图11-23）。

图11-22　糖果食品袋图片创意

图11-23　糖果海报

红色一般给人热情、活泼、热闹、革命、温暖、幸福、吉祥、危险等感觉，由于红色容易引起注意，所以在各种媒体中也被广泛运用，除了具有较佳的明视效果之外，更被用来传达有活力、积极、热诚、温暖、前进等含义的企业形象与精神，另外，红色也常用来作为警告、危险、禁止、防火等标识用色，人们在一些场合或物品上，看到红色标识时，常不必仔细看内容，就能了解警告危险之意，在工业安全用色中，红色即是警告、危险、禁止、防火的指定色。

三、强烈的光亮和冷酷的色彩代表科技与未来

人工智能、计算机、5G、家电、手机等广告、包装或标志设计中，往往运用"科技

蓝",科幻的电影海报中,也会出现。蓝色也能让人感觉到清凉,能有效传达产品的意图(图11-24、图11-25)。

图11-24 科技蓝

图11-25 啤酒广告招贴

蓝色代表深远、永恒、沉静、理智、诚实、寒冷……由于蓝色沉稳的特性,具有理智、准确的意象,在商业设计中,强调科技、效率的商品或企业形象,大多选用蓝色当标准色、企业色,如电脑、汽车、影印机、摄影器材等;另外,蓝色也代表忧郁,这是受到西方文化的影响,这个意象也运用在文学作品或感性诉求的商业设计中。

四、自然的吻合和适用的色彩传递场景与特点

注重视觉感受,迎合功能和运营方向,满足人们的心理感受,如"植物绿"。绿色给人新鲜、平静、安逸、和平、柔和、青春、安全、理想等心理感觉。在商业设计中,绿色所传达的清爽、理想、希望、生长的意象,符合了服务业、卫生保健业的诉求,在工厂中为了避免操作时眼睛疲劳,许多工作的机械也采用绿色,一般的医疗机构场所,也常采用绿色来做空间色彩规划,即标识医疗用品(图11-26、图11-27)。

图11-26 农场海报

图11-27 足球活动宣传海报

每个色彩都有它的情感，下面列出了一些色彩给予人的心理感受，你最喜欢哪个颜色呢？（挑选相应的色彩组图）

橙色代表光明、华丽、兴奋、甜蜜、快乐等，橙色明视度高，在工业安全用色中，橙色即是警戒色，如火车头、登山服装、背包、救生衣等；由于橙色非常明亮刺眼，有时会使人有负面低俗的意象，这种状况尤其容易发生在服饰的运用上，所以在运用橙色时，要注意选择搭配的色彩和表现方式，才能把橙色明亮活泼、具有口感的特性发挥出来。

黄色寓意明朗、愉快、高贵、希望、发展、注意等，黄色明视度高，在工业安全用色中，黄色也是警告危险色，常用来警告危险或提醒注意，如交通号志上的黄灯，工程用的大型机器，学生用雨衣、雨鞋等，都使用黄色。

紫色具有优雅、高贵、魅力、自傲、轻率等寓意，由于具有强烈的女性化特性，在商业设计用色中，紫色受到相当的限制，除和女性有关的商品或企业形象之外，其他类的设计不常采用紫色作为主色。

白色象征纯洁、纯真、朴素、神圣、明快、柔弱、虚无等，在商业设计中，白色具有高级、科技的意象，通常和其他色彩搭配使用，纯白色会带给人寒冷、严峻的感觉，所以在使用白色时，都会掺一些其他的色彩，如象牙白、米白、乳白、苹果白，在生活用品、服饰用色上，白色是永远流行的主要色，可以和任何颜色搭配。

灰色具有谦虚、平凡、沉默、中庸、寂寞、忧郁、消极等之意。在商业设计中，灰色具有柔和、高雅的意象，而且属于中间性格，男女皆能接受，所以灰色也是永远流行的主要色，在许多高科技产品中，尤其是和金属材料有关的产品，绝大多数采用灰色来传达高级、科技的形象，使用灰色时，大多利用不同的层次变化组合或他配其他色彩，才不会过于素、沉闷，而有呆板、僵硬的感觉。

黑色寓意崇高、严肃、刚健、坚实、粗犷、沉默、黑暗、罪恶、恐怖、绝望、死亡等，在商业设计中，黑色具有高贵、稳重、科技的意象，许多科技产品的用色，如电视、跑车、摄影机、音响、仪器，大多采用黑色；在其他方面，黑色的庄严意象，也常用在一些特殊场合的空间设计中，生活用品和服饰设计大多利用黑色来塑造高贵的形象，黑色也是一种流行的主要颜色，适合和许多色彩搭配。

褐色在商业设计上，通常用来表现原始材料的质感，如麻、木材、竹片、软木等，或用来传达某些引品原料的色泽即味感，如咖啡、茶、麦类等，或强调格调古典优雅的企业或商品形象。

第四节　平面设计的文字艺术

文字与图形、色彩一样具有传达感情的能力，给予人们美的视觉感受。文字的外观、颜色、排列都能给予人们不同的视觉传达效果及作者的设计意图。

一、文字的大小、粗细、疏密表现主次

文字的大小及摆放的位置决定了哪些文字是主要的，哪些文字是次要的。主要的文字需要让观众第一眼看到，常常是设计的主题和设计者的宣传意图。有了文字的主次后，整个版面就很有秩序感，和谐不凌乱。

在版式设计中，宋体和黑体是运用率最高的字体，由于其利用频繁，很容易产生过多重复的编排形式。在版面中，适当地把字体放大或变粗，改变原有固定的书写模式，比如夸大或改变某一笔画的角度等表现形式，可使单调的字体丰富起来（图11-28、图11-29）。

图11-28　"苗族风情"字体设计

图11-29　文字排版

字体、字号、行距、字距直接影响版式设计实际功能和艺术效果。这其中有一定的规律性。设置字距与行距不仅可以方便阅读，而且可以表现设计师的设计风格。在处理字体的字距与行距时，首先要方便阅读，再以阅读心理学为前提合理编排文字。

首先，在同一个页面中，编排大量的内容信息时，用字的大小和不同的字距、行距处理，强调它们的重要程度和阅读顺序，行距越大，每一行的字越突出；字距越大，单个的字越突出。

其次，一般标题的字号和字距都较大，和正文内容形成对比。内容接近的文字编排

形式应基本相同，编排方式的改变表示内容的性质改变或者重要程度的差别，比如标题和注释可采取不同的编排形式。

再次，标题的文字面积可形成一个个小方块，较小的标题面积成为一个长方形的窄面，正文的大量文字在页面中被看作一个个灰面，这种编排方式可使大小不同的文字块面穿插在一起，不至于令阅读者产生视觉疲劳。

二、文字颜色的基调和功能表现情感

彩色版面的设计都有自己本身的色彩基调，即主要色彩和次要色彩的关系，从而体现其独特的设计理念与版面风格。文字在版面中运用色彩应注意合理搭配，并不是随便添加了颜色就能展现出独有的艺术特色，文字的颜色和图形的颜色有类似的功能，传达某种特定的情感或功能。如：青春的各种鲜艳的颜色，表示活力；包装文字与图片色彩一致，版面和谐、形象；电影文字的火焰色彩契合主题（图11-30、图11-31）。

在编排的色彩应用时，要注意功能性和艺术性相结合的原则，基本方法就是根据内容和阅读环境，保持文字和环境的足够对比度。

图 11-30 "青春"字体设计

图 11-31 草莓味商品海报

三、文字的高度概括和外形的凝练表现可辨性

文字的主要功能是说明，让人们看了之后，易认易懂。可辨性与文字和人之间的距离有关，距离远，文字则要更大。胶带广告"3M"文字巨大，简单明了，100米以外的距离也能辨认；各类标志中的文字，缩小至1平方厘米以内的面积也能辨认（图11-32、图11-33）。

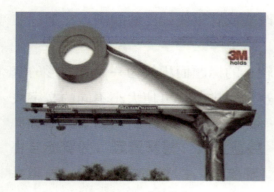

图 11-32 商品广告

图 11-33 各类标志

请你写一写，图 11-34 所示关于中国共产党成立 100 周年的图标为什么要这样设计？它美在什么地方？

图 11-34 建党 100 周年标志

四、文字的个性创造

创造独具特色的字体，给予人们别样的视觉感受，有利于传达设计的意图。如杭州的城市标志，就是运用"杭"字展开设计（图 11-35）。标志的创作者对标志做如下释义：

（1）字体设计：标志以汉字"杭"的篆书进行演变，体现了中国传统文化的底蕴。

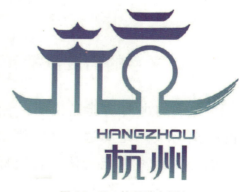

图 11-35 杭州城市标志

（2）文化底蕴："杭"字古义即为"方舟""船"，"杭"又通"航"，反映了杭州得名取自"大禹舍舟登船"的历史典故，体现了杭州作为历史文化名城的底蕴，又象征着今天的杭州正扬帆起航，展现出积极进取、意气风发的精神面貌。

（3）城市象征：标志运用江南建筑中具有标志性的翘屋角与圆拱门作为表现形式，体现了中国传统文化和江南地域特征。标志右半部分隐含了杭州著名景点"三潭印月"的形象，体现了杭州的地域特征。

（4）图形寓意：标志下方带有笔触的笔意，微妙地传达了城市、航船、建筑、园林、拱桥与水的亲近感，构图精致，和谐相融，而开放的结构又显示出大气舒展的气度，凸显了杭州独有的"五水共导"的城市特征。

（5）品质衍生：标志像一艘船，是一条我们风雨同舟的船；像一个家，是我们共同的美好家园；像一座城，是我们共建共享的"生活品质之城"。

（6）整体美感：标志用特别设计出来的字体表现杭州的城市名称，强调了字体的独特性，字体与图形相结合，浑然一体。

请你细细品味一下，图11-36～图11-38所示的文字艺术语言所带来的震撼感受。

图11-36所示为一部奇幻色彩的影片，由导演蒂姆·波顿在2003年完成，电影海报中的文字Big Fish占据了主要位置，字体衍化为树木生发出奇异的枝丫，如同"木偶系列电影"的字体一样，奇幻、神秘色彩和影片中的故事相互呼应，味道很足。

悬疑影片海报字体与画面使用了正负艺术手法，就像是卧底一样神秘，很难被人一眼看透，文字和图形结合得非常巧妙（图11-37）。

惊悚电影海报画面中怪异的手写字，直击人心，带有一丝神秘色彩，给人悬念感，神秘的文字符号也增添了几分戏剧色彩，这样的对话式手法在惊悚电影中比较常见（图11-38）。

图11-36　《大鱼》(Big Fish)
2003年电影海报

图11-37　悬疑电影海报

图11-38　惊悚电影海报

五、文字的复杂应用

文字在书籍装帧、海报、包装、标志中的运用，需要与画面色彩协调一致，与字形配合（笔画加工），具有特定的运用法则。

《白蛇传说》电影海报字体设计及视觉效果也是相当不错的，"传"字的单人偏旁部首设计为蛇状图形，呼应主题，冷酷的金属色彩和剑的配合，契合武侠题材，也有利于电影屏幕的视觉表现（图11-39）。

图11-39 《白蛇传说》电影海报

包装上的文字一般放在单色或背景比较简单的地方（图11-40）。

图11-40 硖石灯彩包装

室内设计艺术欣赏 第十二章

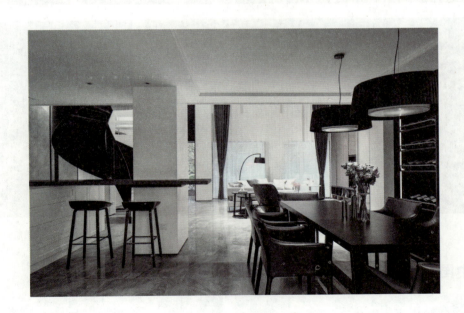

中华民族在几千年的发展过程中,给世界留下了无数宝贵的财富。中国的建筑也以其独特的风格傲立于世界建筑史,在一定程度上影响了世界建筑的发展。室内设计作为建筑中一个重要的组成部分,一直伴随着建筑的发展在不断发展。

第一节 室内设计发展史

一、古代建筑材料

（一）欧洲——以石料作为建筑材料（图12-1、图12-2）

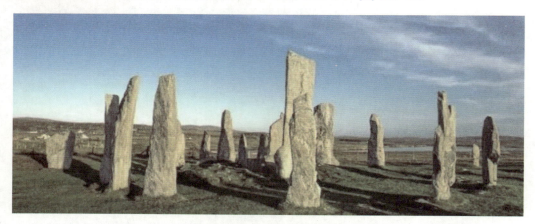

图12-1 古罗马竞技场

图12-2 凯旋门

（二）中国——以木料作为建筑材料（图12-3、图12-4）

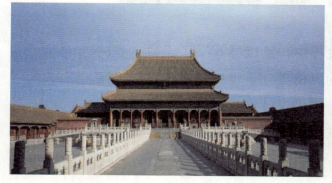
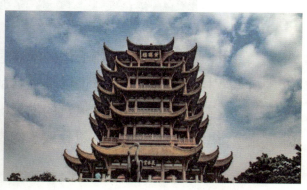

图12-3 北京故宫

图12-4 黄鹤楼

二、西方室内设计的演变

（一）古希腊风格

古希腊风格被称为古典主义，内饰简约，讲究对称（图12-5、图12-6）。

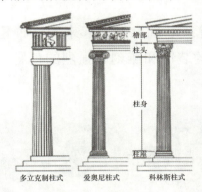

图 12-5　古典柱式

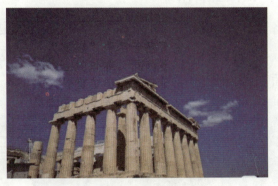

图 12-6　帕提农神庙

（二）古罗马风格

11—12世纪，宗教盛行，受欧洲影响，加厚了罗马式拱形建筑的墙壁，建筑厚壁所产生的庄重美，教堂建筑减少了窗户而使室内光线减弱。

万神庙位于意大利首都罗马圆形广场的北部，是罗马最古老的建筑之一，也是古罗马建筑的代表作。万神庙采用了穹顶覆盖的集中式形制，它也是罗马穹顶技术的最高代表（图12-7）。

（三）哥特风格

哥特式建筑是11世纪下半叶起源于法国，13—15世纪流行于欧洲的一种建筑风格，整体风格为高耸削瘦，且带尖顶。巴黎圣母院是一座位于塞纳河畔、法国巴黎市中心、西堤岛上的哥特式基督教教堂建筑，是天主教巴黎总教区的主教座堂，是历史上最为辉煌的建筑之一（图12-8）。

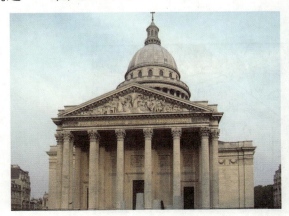

图 12-7　罗马万神庙

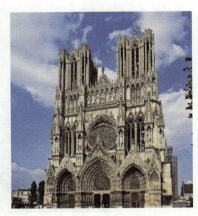

图 12-8　巴黎圣母院

（四）文艺复兴风格

文艺复兴建筑是欧洲建筑史上继哥特式建筑之后出现的一种建筑风格。15世纪产生于意大利，后传播到欧洲其他地区，形成带有各自特点的各国文艺复兴建筑（图12-9）。

（五）巴洛克风格

巴洛克建筑是17—18世纪在意大利文艺复兴建筑基础上发展起来的一种建筑和装饰风格。其特点是外形自由，追求动态，喜好富丽的装饰和雕刻、强烈的色彩，常用穿插的曲面和椭圆形空间（图12-10）。

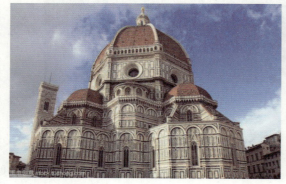

图12-9　佛罗伦萨大教堂

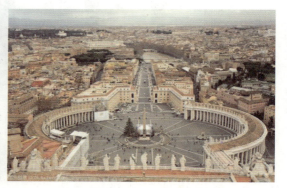

图12-10　圣彼得大教堂

（六）洛可可风格

洛可可式建筑风格于18世纪20年代产生于法国并流行于欧洲，是在巴洛克式建筑的基础上发展起来的，主要表现在室内装饰上。洛可可风格的基本特点是纤弱娇媚、华丽精巧、甜腻温柔（图12-11）。

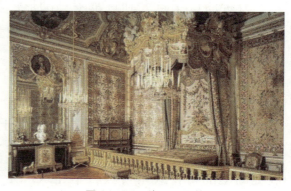

图12-11　洛可可风格

三、中国室内设计的演变

（一）原始社会（图12-12）

图12-12　原始社会房屋

（二）秦汉时期

秦汉时期宫殿如图 12-13、图 12-14 所示。

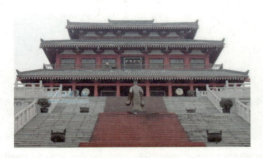

图 12-13　秦　阿房宫

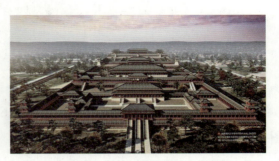

图 12-14　汉　未央宫

（三）魏晋南北朝

魏晋南北朝石窟如图 12-15 所示。

（四）隋唐及五代

隋唐及五代的建筑如图 12-16、图 12-17 所示。

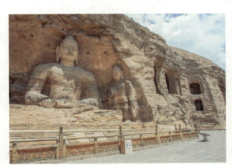

图 12-15　云冈石窟

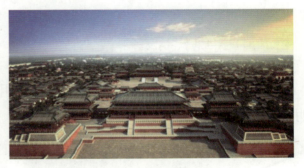

图 12-16　大明宫

图 12-17　六和塔

第二节　中国室内设计九大风格

一、现代简约风格

特点：大量使用明快的色彩，有时在同一个空间中使用三种或者三种以上的颜色（图 12-18）。

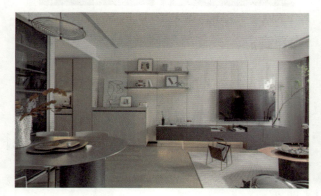
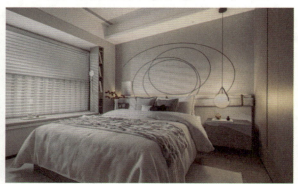

图 12-18　现代简约风格

二、中式现代风格

特点：讲究空间层次感，装饰上喜欢运用隔断，以直线条为主，家具以深色为主，以明清家具为装饰（图 12-19）。

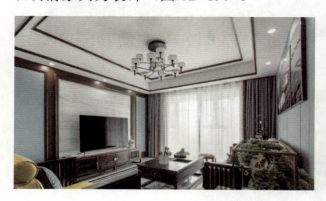
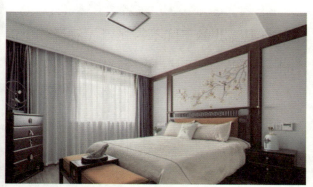

图 12-19　中式现代风格

三、美式田园风格

特点：以柔和的色彩为主调，白色空间为基调，搭配花卉布艺与铸铁灯具（图 12-20）。

图 12-20　美式田园风格

四、美式经典风格

特点：以深色（如绿及驼色）为主，对称为主要基调，大量采用宽大、笨重的实木家具（图 12-21）。

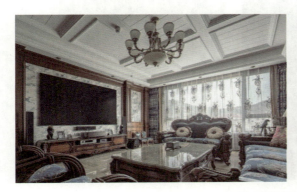
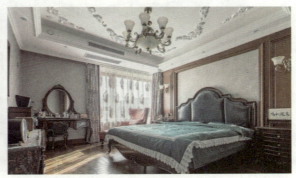

图 12-21　美式经典风格

五、欧式豪华风格

（1）文艺复兴风格（图 12-22）。

特点：色彩主调为白色，门窗、家具也以白色为主，线条部位饰以金线、金边。

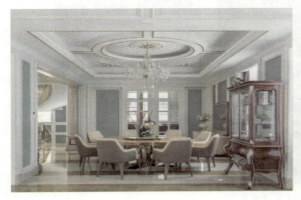
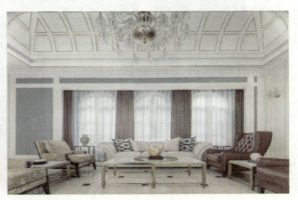

图 12-22　文艺复兴装饰风格

（2）巴洛克装饰风格（图12-23）。

特点：以曲线为主，色彩鲜艳，装饰以古典柱式组合为主。

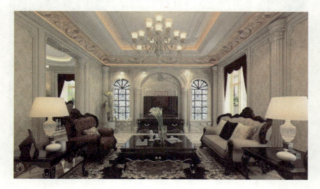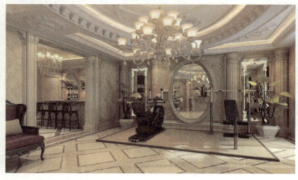

图12-23　巴洛克装饰风格

（3）洛可可装饰风格（图12-24）。

特点：喜欢使用复杂的曲线，色彩上偏爱鲜艳娇嫩的颜色，如金、白、粉红、粉绿等。

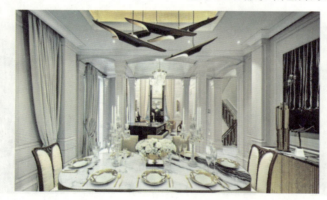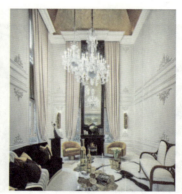

图12-24　洛可可装饰风格

六、北欧极简风格

特点：主要强调比例和色彩的和谐（图12-25）。

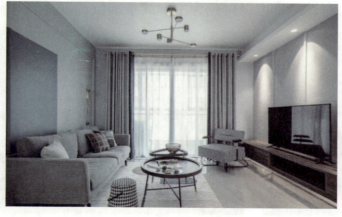

图12-25　北欧极简风格

七、日式风格

特点：采用木质结构，不尚装饰，简约简洁的一种设计风格（图12-26）。

图12-26 日式风格

八、地中海风格

特点：典型的地中海颜色搭配，家具、墙面都以蓝白为基调互相配搭，局部采用鹅卵石、马赛克拼贴（图12-27）。

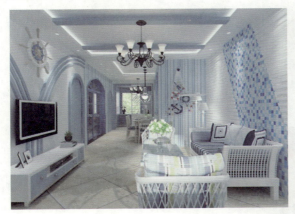

图12-27 地中海风格

九、潮流混搭风格

特点：根据个人喜好，将不同风格、不同材质拼凑在一起，从而混合搭配出个人化风格（图12-28）。

图12-28 潮流混搭风格

第十三章　工业设计艺术欣赏

　　工业设计涉及的范围很广，人们生活中大部分能见到的产品都属于这个范畴，小到一根针，大到飞机、动车等。工业设计从一开始，就强调技术与艺术相结合，所以它是现代科学技术与现代文化艺术融合的产物。它不仅研究产品的形态美学问题，而且研究产品的实用性能和产品所引起的环境效应，使它们得到协调和统一，更好地发挥效用。

请讲一讲你生活中所见到的最喜欢的一款产品，为什么？

第一节　家居产品设计欣赏

随着现代都市化的快速发展，人们向往高品质的生活，具有设计感的家居产品则是象征着高品质生活的一个代表。现代家居产品的设计导向点，除了人性化、实用性和性价比，还注重时尚和个性，以及空间利用的合理性。

一、N.200 沙发椅

这款沙发椅延续了维也纳编织藤条和蒸汽弯曲木材的传统用法，将现在与过去巧妙联结在一起。和谐的弯曲度搭配高质量设计是符合人体工程学的舒适座椅（图 13-1）。

什么是人体工程学？

图 13-1　红点产品设计大奖　制造商：Gebrüder Thonet Vienna GmbH

二、厨房水龙头

这个水龙头外观与厨房氛围融为一体。其多功能性在于包含一个可拉出式的喷头，以及一个精细的平板，在其下方有一个突出的边缘导流，让水以一种创新的方式流出（图13-2）。

三、"The Wall"多功能墙面

这种多功能墙面因其创造性地扩展了各种传统建筑的元素而被关注。它可以在任何需要定制的地方轻松地计划和精确地增加照明用电以及其他用户所要求的元素。其结果是为室内装饰增添了迷人的色彩，在本质上这需要具备很高的技术含量，但展现出非常自然的外观。这种多功能墙面通过这一简单的逻辑概念成功俘获人心（图13-3）。

图13-2　红点产品设计大奖　制造商：Hansgrohe SE　设计／designPhoenix Design GmbH + Co.KG

图13-3　红点产品设计大奖　制造商：Orea AG, Zürich, Switzerland

以上产品，有哪些特点？在家居产品设计中我们需要考虑哪些因素？

请谈一谈产品设计与材料的关系，假如请你设计一款椅子，你会选择什么材料，请简单描述下你的设计方案。

第二节　交通工具产品设计欣赏

良好的使用性能和美观是交通工具设计者追求的两个目标，设计中需重视该类产品在使用中的安全、可靠、经济与环保。在数字科技和柔性化生产方式日臻完善的情况下，消费者对交通工具的多元化、多层面的需求也必将产生，终将影响新的交通工具的设计目标的形成。

一、新石器无人车（Neolix Autonomous Driving Vehicle）

在我国，末端物流以微型面包车和电动三轮车为主要工具，其人力成本占 90% 以上，人力成本降低将带来巨大的商业价值。新石器无人车是主要针对末端物流的多功能商用无人车，为公园、校园、工业园等园区提供零售、配送、安防等服务。该产品采用先进的传感器及计算单元，可精确且安全地行驶到目的地，完成车辆调度和管理；还可以采集车辆货物、周边环境等数据，为完成业务提供各种可用数据，满足不同运营场景无人车的商业运营需求（图 13-4）。

图 13-4　2019 年中国设计智造大奖（银奖作品）
制造商：新石器慧通（北京）科技有限公司

二、繁享（商务版）（Sharing VAN，business）

"最后一公里"的出行方式，可以是一个共享的出行方式，也可以是一个定制化的移动空间。繁享（商务版）是解决"最后一公里"的高端商务版的电动无人驾驶共享车。该产品由自动驾驶、远程驾驶、调度监控后台3个模块组成，集成LTE-V/5G、自动驾驶、分时租赁、公共出行、场景定制、无介质交互等多项技术与服务。作为国内首台融合5G远程驾驶技术的L4级自动驾驶汽车，展示了东风对未来智慧汽车生活的新思考（图13-5）。

新能源、自动驾驶、共享……请你讲一讲这些概念在交通工具中的运用，具有哪些意义？

图13-5 中国设计智造大奖
制作商：东风汽车公司技术中心

三、Ferrari SF90 Stradale 运动跑车

SF90 Stradale是法拉利量产的第一款插电式混合动力汽车。匹配一个内燃机和三个电机的领先技术，内部设计浓墨重彩地打造了全景驾驶舱和环绕驾驶员的仪表盘（图13-6）。

图13-6 红点产品设计大奖　制造商：Ferrari S.p.A.　设计方：自主设计、Ferrari Design

请你设想未来的一种交通工具，说说它有哪些功能、哪些特点。

第三节　通信工具、交互设计欣赏

在物质生活高度发达的时代，人们开始追求精神层次需求。工业设计开始将目标定位在创造新需求上。工业设计不再是满足当下生活需求，而是创造未来的需求，确切讲是创造未来的生活方式。乔布斯就是一个颠覆传统思维、创造新生活方式开拓者。苹果手机将互联网、通信、办公、欣赏音乐、看电影、玩游戏、摄影等都集中于手机，完全改变了人们的生活方式（图13-7）。5G时代开启，万物互联，手机功能更加强大。

请你说一说我们在智能手机上能完成哪些事情，手机对你的生活影响有多大，你觉得未来手机还应该具备哪些功能。

图13-7　苹果手机

蚂蚁森林是一个互联网环保公益项目，用户通过支付宝开展低碳行动获得虚拟绿色能量，用于培育虚拟树。虚拟树长成后，公司将联合其公益伙伴，以用户的名义在沙漠上种植一棵真实的树木。蚂蚁森林依托支付宝的大用户基础，通过游戏化的创新互动方式，截至2019年4月底让超过5亿的用户参与公益，累计种下1亿棵真实树木，种植面积近140万亩（图13-8）。

图13-8　2019年中国设计智造大奖
（银奖作品）制作商：支付宝

请列举一款你常用的App，并谈一谈你作为用户的体验，如使用过程中遇到什么困难，你觉得可以怎么改进。

第四节　休闲产品医疗与保健产品设计欣赏

现代工业设计仅仅提供产品的"实用功能"是完全不够的。物质生活极大丰富的一个明显现象，就是消费者不再仅仅因为满足实用而购买，而是因为喜欢而购买，是购买一个养眼的艺术品，百看不厌的，又有趣味和生活品位的"朋友"或"伙伴"。产品设计必须注重艺术与技术、材料与工艺、人文关怀与环境友好、科技与人的精神提升，以及关爱与合作的社会和谐。

Papier是一本美妙无比的主题书，由导电墨水打印，让人以一种简单易懂的方式体验并揭开电子黑匣子的奥秘。Papier不仅是一本书，还是一次探寻电路无形之美的旅程，在这里，纸张、电流、图像和游戏交融。Papier系列包含6个交互式电子纸质玩具，任何年龄层都能够剪裁、折叠和组装它们。Papier选择突破纸张只呈现颜色和形状的可能性，添加导电墨水，从而让电路"说"故事。您可以用小小的纽扣式电池、声音部件、弹珠和铅笔来建造真正的电路，用Papier让纸张获得新生（图13-9）。

图13-9　2019年中国设计智造大奖 设计方：Panoplie 法国

请你列举一个小时候最喜欢玩的玩具，说一说它现在的造型、色彩、玩法等发生了

什么变化。

什么是人性化设计？

如果你是一名工业设计师，你会从哪些方面来设计产品？

在"大数据""互联网"时代，我们应该为什么而设计？设计又将如何发展？

第十四章　影视作品欣赏

　　随着社会的发展，影视应用在各个领域，过去影视的作用仅仅局限于娱乐，如今影视已不再属于单纯的娱乐范畴，它应用于教育、社交、广告宣传、高效率的信息传达等，人们的信息接收方式从传统的文本阅读到图文阅读再到现在的动态图像阅读，影视的作用逐渐体现出其重要的地位，学会欣赏及评论影视有助于提高自身的审美观。

第一节　乌托邦的美好愿景

英文名：Zootopia/Zootropolis（图 14-1）
类型：动画、喜剧、动作、冒险
出品：迪士尼影业
片长：109 分钟
上映时间：2016 年 3 月 4 日（中国）
票房：中国 15.3 亿元，全球 10.2 亿美元
荣誉：2016 年，美国电影学会十佳电影
2017 年，第 74 届金球奖电影类最佳动画长片奖
2017 年，安妮奖最佳动画长片奖、最佳角色设计、最佳导演、最佳配音、最佳剧本、最佳动画故事板
2017 年，第 89 届奥斯卡金像奖最佳动画长片奖

图 14-1　《疯狂动物城》电影海报

一、主题分析：建立多元共存社会，创造美好世界

（一）追逐梦想，成为想成为的人

朱迪梦想成为一名优秀的警察，但遭到了重重阻碍，父母的不赞成、乡下同伴的嘲笑、牛局长的偏见和不器重，形成一股反向力量与朱迪的执着和勇敢产生对抗。与朱迪后来获得的三次荣誉形成鲜明的对比和反差。

第一次，以警校毕业成绩第一的身份被狮市长授予警徽（图 14-2）。

图 14-2　被授予警徽

第二次，揭开悬案"真相"时被记者采访（图 14-3）。
第三次，作为优秀警察，面对新警员入职发表讲话（图 14-4）。

图14-3 记者采访

图14-4 对新警员入职发展讲话

（二）摒除偏见，包容差异，回归真善美

尼克因为小时候遭到偏见和侮辱而变得不务正业，他"偷奸耍滑卖冰棍赚钱""嘲笑朱迪梦想"的形象，与他后期的蜕变和成长形成对比和反差（图14-5、图14-6）。

图14-5 尼克偷奸耍滑卖冰棍赚钱

图14-6 尼克嘲笑朱迪梦想

影片中兔子朱迪在追梦的路上屡遭挫折，但是依旧心怀梦想不放弃，通过自己的努力最终实现了自己的梦想，你也是这样的人吗？谈谈你的看法。

二、角色分析：艺术源于生活

动画的角色造型设计，一般是指设计师对动画电影中所有的角色，以剧本为依据，对其身份、性格、职业等一系列社会属性，进行服饰的搭配等创作。动画的角色造型设计是动画电影制作前期中的一项关键任务。

（一）探究角色社会属性

非洲水牛的记忆力很好，容易记仇，对之后牛局长对于朱迪的记仇有着情节性的决定作用，有助于推动剧情的发展（图14-7）。

图 14-7　非洲水牛和牛局长

（二）增加角色辨识度

同样身为狐狸的杰克，参考了和尼克形象差别较大的阔耳狐，体型更加娇小，外观更加可爱。又以与外形反差较大的声音与狡猾的性格增加与尼克的关联性（图 14-8）。

图 14-8　尼克和杰克的狐狸形象

角色头部设计包含了对发型、五官、脸型等的设计，通过对头部的设计，依据角色的本质特征为基础，可以塑造出角色的年龄、性格、社会背景特征等。

（三）生动形象的发型设计

（1）牦牛的发型凌乱邋遢，周围还围着一群苍蝇，符合它奉行自然主义的理念（图 14-9）。

图 14-9　牦牛的形象

（2）树懒的发型中规中矩，中分的发型干净整洁，符合它公务员的职业定位（图 14-10）。

图 14-10　树懒的形象

请你结合影片，选取一个或几个你最喜爱的角色，对该角色的设计谈谈你的看法和感受。

三、情节分析：妙趣横生的反差对比

影片中大量运用了反差和对比模式，丰富了电影视觉语言，加强了幽默效果，使影片妙趣横生，鲜活灵动。

（1）娇小可爱的朱迪身和警察局内大型食草动物水牛、大象和老虎等巨大身量动物（图 14-11）。

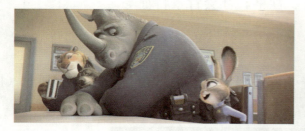

图 14-11　娇小可爱的朱迪身和警察局内大型食草动物水牛、大象和老虎等巨大身量动物

（2）黑社会老大大先生和保镖北极熊（图 14-12）。

（3）干燥的沙漠和寒冷的冰川的场景（图 14-13）。

（4）华丽时尚的大都市和简陋的穿山甲公寓（图 14-14）。

图 14-12　黑社会老大大先生和保镖北极熊

图 14-13　干燥的沙漠和寒冷的冰川场景

图 14-14　华丽时尚的大都市和简陋的穿山甲公寓

在影片中，你还能找到哪些有趣的反差和对比？请你分享并谈谈感受。

四、相关影片：动画电影欣赏（图14-15）

《机器人总动员》　　《飞屋环游记》　　《冰雪奇缘》　　《超能陆战队》

图 14-15　相关电影

《头脑特工队》　　　《寻梦环游记》　　　《蜘蛛侠平行宇宙》　　　《机器人总动员4》

图 14-15　相关电影（续）

挑选一部影片，写 200 字左右的观后影评。

第二节　震撼人心的视听盛宴

英文名：Hero（图 14-16）

类型：动作、武侠、剧情

导演：张艺谋

片长：96 分钟

上映时间：2002 年 12 月 14 日

主演：李连杰、梁朝伟、张曼玉、陈道明、章子怡、甄子丹

荣誉：美国《时代周刊》2004 年度全球十大佳片第一名，第 22 届香港电影金像奖最佳录音、最佳视觉效果、最佳原创电影。张艺谋凭借此片获得第 53 届柏林国际电影节阿弗雷德·堡尔奖、第 9 届中国电影华表奖特殊贡献奖

图 14-16　《英雄》电影海报

一、叙事模式分析：多重视角的多元化叙事增加层次感

电影艺术是一门多种艺术形式沟通组合和作用下的艺术产物，所以在电影这门艺术中，我们看到更多的是电影的包容性，各种艺术元素相互作用让电影的表达和叙事有了更多的可能性。

多重式聚焦是情节重复表现的一种技巧，主要是让不同的人物从各自的角度讲述同一事件，不同的人倾向于以完全不同的方式来感受或解释同样的事件。这种聚焦方式一方面能够产生一种立体观察的效果，完整的故事轮廓通常是由不同的眼光组合出来的，使读者从多方面去了解所发生的事件，从而能够对所发生的事件有更为完整的把握；另一方面，故事的动机和结局还可能产生种种相异的解释版本。这就要靠观众自己去比照、去思考，判断事实真相及多重声音背后的寓意。

片中，无名与飞雪之战有三个场面：无名虚构的场面、秦王假想的场面和"真实的"场面（图14-17）。

图14-17　无名与飞雪之战的场面

同学们，请分析影片中无名与飞雪之战的三个场面和你的理解。

二、色彩分析：用色彩讲故事

2002年上映的《英雄》是我国电影市场化改革之后张艺谋导演的首部电影，这部电影堪称商业电影的典范之作。在《英雄》中，导演注意到了色彩的国际化问题，服饰、竹林、碧水、青山、书馆、酒肆、秦宫等，鲜艳明丽，饱和度高，大面积单色运用，色彩对比强烈，酣畅淋漓。整部影片主要使用了红色、蓝色、绿色、白色、黑色五种主要颜色进行叙事表达和画面渲染。在讲述同一个故事时，每个人的回忆都用了不同的颜色，每种颜色都象征着一种心态，每种心态都发展成为不同的结局。这种利用颜色对各个叙事片段进行标志性分割的方式形成了影片独特的电影叙事风格。

（一）红色

红色是传统文化中最能代表中华的颜色；同时，也是张艺谋早期电影中最为擅用与常用的颜色。在本片中，无名口述下残剑与飞雪的故事当中，红色的这段故事表现了残剑、飞雪之间彼此猜忌而又相互妒忌的爱恨情仇；同时，红色也代表着他们三角恋情含蓄而又炙热、盲目的爱（图14-18）。

图14-18 红色

（二）蓝色

蓝色是冷静与理智的代表色。作为无名口中的第二段故事的主色调，开场时无名就在残剑和飞雪面前展示了自己高超的剑法，藏书阁被浸染成一片淡蓝色。而无名、残剑和飞雪三人的服装也都是深浅不一的蓝色，而这时蓝色就成了剑法水平高低的指代，无名剑法最高超，三人之中飞雪最低因而颜色最浅。而当飞雪剑伤残剑，独自赴约比剑时，整个画面又被刻意渲染成淡蓝色，一袭蓝色外衣的飞雪向着远处的白马走去，整个画面渗透出的苍茫之感，凸显了飞雪冷静、决绝的情绪和心理状态；而画面整体又呈现出一幅中国山水画式的诗意图景，实现了影像与中国古典文化结合的最高境界（图14-19）。

图14-19 蓝色

（三）绿色

绿色代表着希望与理想，是残剑和飞雪两人所向往的纯粹的生活状态，也代表着二人的爱情理想。与世无争，远离暴力与杀戮，远离江湖，没有剑法，唯有归隐山林的单纯生活。这段故事中，碧绿的山水环境更加显示了二人状态的理想化，具有超然世外的意境（图14-20）。

图 14-20　绿色

（四）白色

白色作为影片中残剑、飞雪出现的最后的颜色，代表了二人爱情的纯粹，残剑对于飞雪的爱正如白色代表的含义一样，纯粹且具有无限的包容性。所以影片的结尾，残剑可以为了飞雪而牺牲自己的性命来证明自己对于飞雪的爱的纯粹；而飞雪追随残剑的死，更让这段故事代表的纯白无瑕的爱情故事得以圆满。而此时二人周围的环境是黄沙、戈壁，想要摆脱仇恨、脱离江湖、回归田园，但最终爱情被风沙掩埋，二人最终的肉身归处更显示出现实的苍凉之感，也更显二人侠骨柔肠的悲壮之感（图 14-21）。

图 14-21　白色

（五）黑色

黑色是影片的主色调。对于黑色的选择，首先是对应了"刺秦"相对的文化内涵，秦人尚黑，黑色作为电影开场的基调首先是因为其所处的特定的朝代和文化环境，在与历史内容相对应的同时，也通过黑色表现了一种压抑和庄严的环境氛围，同时黑色也最能体现出秦始皇的冷静、神秘、严肃以及他的权威性和冷酷无情的性格特征。而黑色也酝酿着肃杀的气氛，代表着恐怖和消亡之感，预示了无名将要刺秦的行动（图 14-22）。

图 14-22　黑色

三、配乐分析：渲染剧情，升华主题

电影配乐在影片中有着画龙点睛的重要作用，它能把视觉转化为听觉的内涵，再反馈至视觉的享受，形成令人感受倍加强烈的视听通感。优秀的配乐能够成为撑起一部电影的脊梁，可以说是电影的灵魂。

（一）苍－序曲

整体音乐氛围与影片中那大地苍茫、千军万马、帝王霸气的壮阔画面十分契合，奠定了整部影片的基调，将观众带入一个豪迈的武侠世界（图 14-23）。

图 14-23　苍－序曲

（二）天下

整部电影的音乐主题是，悠远辽阔的凄美旋律中蕴含着深沉的悲悯情怀，体现出为了天下和平、国家统一而牺牲自我的献身精神（图 14-24）。

图 14-24　天下

（三）飘－胡杨林

如泣如诉的小提琴、和着音乐节奏敲击的鼓点和缥缈空灵的女高音，叙述般地完美体现了两位女主角在个人情感和国家民族情感之间的复杂纠葛，让观者陶醉在凄美的意境里（图 14-25）。

图 14-25　飘－胡杨林

(四)琴馆古琴

小提琴和中国古琴的融合,低沉徘徊、富有神韵的声音,将观众带入棋、乐、剑的世界(图14-26)。

图14-26 琴馆古琴

(五)在水一方

让人在安静中听到激烈的争斗,安静、缥缈又激烈、深厚(图14-27)。

图14-27 在水一方

电影配乐对影片起到怎样的作用?谈谈你的看法。

四、相关影片:电影的色彩与配乐欣赏(图14-28)

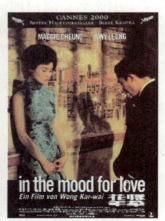

《罗生门》　　《红白蓝》三部曲　　《布达佩斯大饭店》　　《花样年华》

图14-28 相关电影

艺术欣赏

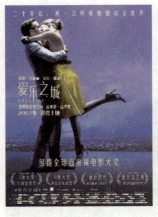 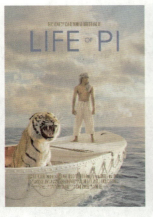 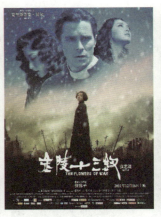

《爱乐之城》　　　《少年派的奇幻漂流》　　　《金陵十三钗》　　　《十面埋伏》

图 14-28　相关电影（续）

挑选一部影片，写 200 字左右的观后影评。

第三节　人类共同改变自己的命运

中文名：流浪地球（图 14-29）
外文名：The Wandering Earth
类　型：科幻
出品公司：中国电影股份有限公司
制片地区：中国
导　演：郭帆
主　演：屈楚萧、吴京、李光洁、吴孟达、赵今麦
片　长：125 分钟
上映时间：2019 年 2 月 5 日（中国）
票　房：46.55 亿元（中国内地）、6.998 亿美元（全球）

图 14-29　《流浪地球》电影海报

主要奖项：第 32 届中国电影金鸡奖最佳故事片奖

第 32 届中国电影金鸡奖最佳录音奖

出品时间：2019 年 2 月 5 日

一、特效镜头分析：国产科幻片的全新视角

《流浪地球》在初剪初期视效镜头达到 4 000 个，最后缩减到 2 200 个，这一数量仍超过了一些常规电影全片的镜头量。其中 50% 是高难度的视效镜头，还挑战了大量的全 CG 镜头，比如用全 CG 镜头将上海砌入冰墙等。影片还专门成立了 UI 组，负责片中所有仪表和显示屏交互界面的设计。为了提高真实感，让屏幕反射在演员脸上的面光和眼神互动更加逼真，剧组全程坚持实景 UI 拍摄（图 14-30）。

图 14-30 《流浪地球》特效画面

谈谈让你最震撼的特效。

二、服装及道具分析：讲究质感、追求真实

《流浪地球》影片中所有的道具，剧组耗费了大量时间和精力制作了多件道具来满足拍摄的需求。电影中最为吸睛的重要道具——防护服由两家公司合力完成（北京物理

特效421工作室及新西兰维塔工作室）。防护服在最初概念阶段就设定分为民用和军用两种，最为直观的就是民用的要"软"，军用的要"硬"，北京421工作室按照郭帆导演与郜昂带领的美术组定下的"重工业质感"及写实的设计基调，专门为《流浪地球》设计并制作了5套军用外骨骼装甲、15套头盔及背包，还有19套软质防护服，除此之外，还有大量的特殊道具制作。影片中李光洁身穿重达80斤的外骨骼防护服拍戏时，每次衣服都需要4～6个人穿一个半小时，骨骼防护服上还有18个螺栓，工作人员每次要拿电钻拧上去（图14-31）。

图14-31 《流浪地球》服装道具

影片中的哪些服装、道具让你印象深刻？其对影片起到什么样的作用？

三、相关影片：科幻影片欣赏（图 14-32）

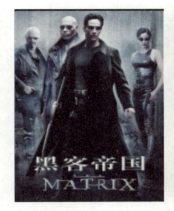
《黑客帝国》

《变形金刚》

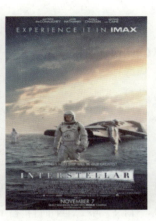
《星际穿越》

《复仇者联盟》

《生化危机》

《星际迷航》

《变形金刚片》

《阿凡达》

图 14-32　相关电影

科幻电影的元素有哪些？挑选一部影片，写 200 字左右的观后影评。

第四节　舌尖上的人文情怀

外文名：A Bite of China（图 14-33）
类型：纪录片
出品：CCTV
导演：陈晓卿
片长：50 分钟/集
首播时间：2012 年 5 月 14 日（中国大陆）
荣誉：第十二届中、日、韩三国制作者论坛制作者大奖
　　　海峡两岸电视艺术节"两岸交流优秀作品"纪录片
　　　2012 中国（广州）国际纪录片节"金红棉奖"陪审团大奖
　　　2012 中国电视榜推委会特别大奖
　　　第 23 届星光奖电视纪录片大奖
　　　上海国际电视节白玉兰奖年度最具影响力纪录片奖入选"壮丽七十年，荧幕庆华诞"视听中国全球播映活动主推片目

图 13-33　《舌尖上的中国第一季》海报

一、镜头分析：多彩的画面和多样的景别，捕捉风味的记忆

《舌尖上的中国》每集时长大概 50 分钟，同时长的纪录片一般每集有 400 多个镜头，而《舌尖上的中国》每集大概有 800 个镜头，镜头语言十分丰富，给人一种故事形式的开展方式，引人入胜。

（一）远景

《舌尖上的中国》中的远景镜头多是以大自然为对象的大场景，利用各种自然营造画面气氛。在《舌尖上的中国》这部片子中几乎每个故事的开头、当中以及结尾处都有远景镜头（图 14-34）。

图 14-34　远景

（二）全景

渔船上捕鱼的人、乡间的采摘人，这些主体人物在整体的镜头画面所占比例非常小，但是远景的景别运用能完美体现出大自然的无私奉献和伟大，也为之后精湛的美食手艺提前埋下伏笔（图14-35）。

图14-35　全景

（三）中景

摄取人物膝盖以上部分的电影画面。视距比近景稍远，能为演员提供较大的活动空间，不仅能使观众看清人物表情，而且有利于显示人物的形体动作（图14-36）。

图14-36　中景

（四）近景

近景用来详细表现人物的表情，神态，以及动作，此时画面中的背景环境的所有形状元素已经不是重点表现对象（图14-37）。

图14-37　近景

（五）特写

特写用来表现被摄人物的肩部以上的部分，从脸部细节来体现被拍摄人物的心理活动，相对于近景，特写更加注重内心世界的描写（图14-38）。

图14-38　人脸特写

片中通过大量的特写镜头将中华美食的细枝末节完美地呈现。特写镜头的使用使观众近距离地观看到美味食物和制作美味的过程，利用特写将美食的色香味在镜头画面上呈现出来（图14-39）。

图14-39　美食制作特写

请用你的镜头捕捉你身边的人和事物。

二、光影分析：千变万化的光线，巧妙演变视觉景象

（1）卓玛取松茸时，亮光从左侧射入，把草丛中的松茸凸显出来（图14-40）。

（2）晒鱼干镜头对着太阳、从下往上拍摄，把鱼肉通透的质感展现出来（图14-41）。

图 14-40　松茸凸显

图 14-41　展现鱼肉通透

（3）剪影勾勒出轮廓（图 14-42）。

（4）镜头迎着阳光拍摄，闪烁的光线，承托出老李头此刻喜悦的心情（图 14-43）。

图 14-42　剪影勾勒出轮廓

图 14-43　喜悦心情

影片中的光影带给你怎样的心理感受？请用你的镜头记录你身边的光影。

三、声音分析：神形兼备，丰富层次

（一）浑厚有韵味的解说词

没有采取高深的解说方式，解说内容真实、语言朴素。在深远意境画面展示时，给人遐想的空间（图 14-44）。

图 14-44　解说词

（二）富含艺术和关怀的背景音乐

《舌尖上的中国》中的多首背景音乐是我国青年作曲家阿鲲专门为这部纪录片创作的（图 14-45）。

图 14-45　背景音乐

（三）前景音乐

前景音乐有时候成为一种特殊的"解说词"，具有叙事的能力。音乐可以预示事件的变化转折，用一段音乐加转场画面，预示着将要出现紧张、危险、恐怖的情景；适当的音乐会预示事件将要向好的方向发展，或要向坏的方向发展等（图 14-46）。

图 14-46　前景音乐

每集开篇有主题音乐《劳作的春夏秋冬》、主题音乐《彩蝶舞夏》。

同学们，影片中的声音与影像的关系是什么？谈谈给你的感受是什么。

四、相关影片：纪录片欣赏（图 14-47）

《舌尖上的中国第二季》

《舌尖上的中国第三季》

《风味人间第一季》

《风味人间第二季》

《地球脉动》

《航拍中国1》

《蓝色星球1》

《蓝色星球2》

图 14-47　纪录片

挑选一部影片，写 200 字左右的观后影评。

第五节　电影质感的电视剧

外文名：The Longest Day In Chang'an（图 14-48）

类型：古装、悬疑

导演：曹盾

制片国家：中国

首播时间：2019-06-27（中国）

集数：48 集

每集长度：45 分钟

荣誉：第三届中国银川互联网电影节最佳网络剧奖

　　　第 10 届澳门国际电视节金莲花最佳网络电视剧

　　　第 26 届上海电视节白玉兰奖最佳中国电视剧入围

　　　第 26 届上海电视节白玉兰奖国际传播奖

　　　第 26 届上海电视节白玉兰奖最佳摄影奖

　　　第 26 届上海电视节白玉兰奖最佳美术奖

图 14-48　《长安十二时辰》海报

一、构图分析：人物和环境完美融合

运用各种构图拍摄方法，让不同时辰的场景层次分明。

（一）斜线构图

斜线构图能表现动感、力量和方向，是一种容易令人激动的线条。能表现出纵深的效果，通常用来表现自然界（图 14-49）。

（二）黄金螺旋构图

把一条线段分割为两部分，其中一部分的全长之比等于另一部分与这部分之比，比值近似黄金螺旋构图 1.618（图 14-50）。

图 14-49　斜线构图

图 14-50　黄金螺旋构图

（三）纵深构图

利用透视关系，引导视线，产生空间感（图14-51）。

图14-51 纵深构图

《长安十二时辰》是一部古装悬疑剧，该剧改编自马伯庸的同名小说。请你说一说此片描述的年代和故事背景是什么。谈谈《长安十二时辰》与你看过的其他古装片有什么不同，详细说说片中让你感触最深的部分。

二、场景分析：油画版的大唐盛景

《长安十二时辰》获得第26届上海电视节白玉兰奖最佳美术奖。该剧的美术恰如其分地诠释了导演要求的美学概念，不仅很好地传承和发扬了中国古典文化，同时也富有飞扬的想象力。为了还原长安这座世界第一城应有的盛世景象，《长安十二时辰》剧组开机前期筹备1年，拍摄7个月，实际搭建占地70亩，坊门外的坊道4条，坊门3个，坊内3条主街、13条街巷，建造数量与建造精度令人叹为观止（图14-52）。

《长安十二时辰》场景（大仙灯）

《长安十二时辰》场景（西市）

《长安十二时辰》场景（东市）

《长安十二时辰》场景（望楼）

图14-52 《长安十二时辰》场景

《长安十二时辰》场景（昌明坊）

《长安十二时辰》场景（靖安司）

图 14-52 《长安十二时辰》场景（续）

《长安十二时辰》中的场景是你想象中的大唐盛世景象吗？你最喜欢的剧中场景是什么？

三、服饰分析：中国文化之美

在《长安十二时辰》电视剧中，包括传统服饰、武器、妆容、建筑和元宵节的装扮，都是在历史资料的基础上精心复刻的。唐代仕女，以丰腴为美，敷铅粉、抹敷脂、画黛眉、点口脂、贴花钿，喜庆又富贵。唐代男子最常见的服饰是圆领袍、幞头和翘头六合靴，袍衫两侧开衩的圆领袍。因幞头所用纱罗通常为青黑色，也称"乌纱"，明朝以后，乌纱帽成为做官为宦的代名词（表 14-1）。

表 14-1 《长安十二时辰》服饰分析

	盛唐女子的服饰，最具代表性的是高束至胸部的齐胸拽地裙，在以丰韵为美的唐代，能最大限度地修饰女子的身材，使得穿着者在视觉上显得曼妙而高挑
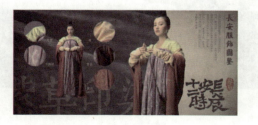	唐代女装经常使用绯红、翠绿、鹅黄等浓艳的色彩，显得富丽堂皇。黄衫和紫裙，更是在开元天宝年间非常流行，唐诗中关于"黄裙逐水流"的描写，生动直观体现了那个时代的流行色
	"道袍"，唐代道士的着装方式是先着道袍、环裙，再罩上鹤氅，而道冠，采用了纵向插簪子的戴法，这是当时道家流行的子午走向的插法

续表

	"缺胯袍",为唐代官吏、军士和庶人所常用的常服。而盛唐天宝时期的圆领袍,则更体现出了胡汉杂糅的风格,以波斯纹样的织锦来制作中原款式的圆领缺胯袍,是盛唐时代的一个特征
	"襕袍"得名于袍下摆加襕,是唐代官员最具代表性的外衣。同时会以服饰颜色和提花的纹样来区分官位等级的高低,绯色为常见的中高级官员服色,而腰佩的鱼符则更是官员身份的专属
	"胡服"指胡人所穿的衣服,常用织锦制作。在唐朝服饰中,胡服是影响最为巨大的一种

剧中你最喜欢的服饰造型是哪个?它主要有哪些特点?

说一说剧中唐代的服饰跟现代服装的异同之处。

四、优秀电视剧欣赏(图14-53)

《琅琊榜》

《父母爱情》

《隐秘的角落》

《白夜追凶》

图14-53 优秀电视剧

艺术欣赏

《大江大河》　　　　　《平凡的世界》　　　　　《请回答 1988》　　　　《我亲爱的朋友们》

图 14-53　优秀电视剧（续）

挑选一部电视剧，写 200 字左右的观后影评。